美南子的
萌系简笔插画课

—— 夏·日·森·林·聚·会 ——

美南子/著

清华大学出版社
北京

内 容 简 介

欢迎来到美南子的简笔插画世界。这是一本有详细教程和大量素材的手账插画书,书中不仅有可爱的插画,而且教程十分实用,适用于绘画零基础的读者,又可作为专业画师的参考资料。

本书共分 8 章,每章都配有丰富的视频教程。前 5 章分别讲述了绘画的基础知识、清新植物、常见美食的画法,以及关于旅行、重大日子主题插画的绘制方法;后 3 章介绍了多种动物与人物的画法,展示了从简单个体到完整插画的绘制教程。

简单生活,自在画画,期待你完成独一无二的绘画作品。

本书封面贴有清华大学出版社防伪标签,无标签者不得销售。
版权所有,侵权必究。举报:010-62782989,beiqinquan@tup.tsinghua.edu.cn。

图书在版编目(CIP)数据

美南子的萌系简笔插画课:夏日森林聚会 / 美南子著 . — 北京:清华大学出版社,2022.6
ISBN 978-7-302-60589-8

Ⅰ. ①美… Ⅱ. ①美… Ⅲ. ①插图(绘画)—绘画技法 Ⅳ. ① J218.5

中国版本图书馆 CIP 数据核字(2022)第 064787 号

责任编辑:杜春杰
封面设计:刘　超
版式设计:楠竹文化
责任校对:马军令
责任印制:宋　林

出版发行:清华大学出版社
　　网　　址:http://www.tup.com.cn,http://www.wqbook.com
　　地　　址:北京清华大学学研大厦 A 座　　邮　编:100084
　　社 总 机:010-83470000　　邮　购:010-62786544
　　投稿与读者服务:010-62776969,c-service@tup.tsinghua.edu.cn
　　质量反馈:010-62772015,zhiliang@tup.tsinghua.edu.cn
印 装 者:三河市龙大印装有限公司
经　　销:全国新华书店
开　　本:185mm×260mm　　印　张:9　　字　数:223 千字
版　　次:2022 年 6 月第 1 版　　印　次:2022 年 6 月第 1 次印刷
定　　价:69.00 元

产品编号:089043-01

序言

　　希望打开这本关于简笔插画教程图书的你，能拥有愉快、开阔、恬静的心境。这就是我创作本书的初衷。

　　画画是给我潦草、混沌的生活带来光亮的事情。我出生于脏乱、破旧、治安不好的老城区，人像生锈的钉子般，钉在了鸡毛蒜皮的土地上。

　　从小到大，我都很喜欢去学校。在家中，长辈希望我做个安分的女孩，将来嫁个附近的人；而在学校，老师会对我说："好好读书、写字、画画，它们将来会把你带到其他的地方。"那时我有些自卑，老师是一直鼓励我的人。

　　而现在，一路跌跌撞撞，画画确实带我去了许多不一样的地方，实现了许多有趣的梦想。也许我即将有一个自己的家，也许还要继续在许多城市里辗转，也许好、也许坏，但与过去不同的是，我的心中有了更多的勇气。

　　愿通过这本充满可爱事物的书，将我从画画中收获的勇气，毫无保留地传递给你。

目录

第1章 基础知识　　　　　　　　1
1.1　基本线条练习　　　　　　　2
1.2　线条类型　　　　　　　　　5
1.3　线条的装饰作用　　　　　　7
1.4　用几何图形概括事物　　　　11

第2章 儿时植物园　　　　　　　19
2.1　小花草　　　　　　　　　　20
2.2　小盆栽　　　　　　　　　　23
2.3　花朵里开出了小动物　　　　27

第3章 美食的治愈力　　　　　　29
3.1　可爱的水果　　　　　　　　30
3.2　清新的蔬菜　　　　　　　　32
3.3　一日三餐　　　　　　　　　34
3.4　复古零食　　　　　　　　　40
3.5　饮品小店　　　　　　　　　42
3.6　萌系餐桌　　　　　　　　　45
3.7　森系餐桌　　　　　　　　　47
3.8　森林里的茶话会　　　　　　48

第4章 旅行与城市　　　　　　　49
4.1　旅行元素　　　　　　　　　50
4.2　萌系手绘地图　　　　　　　54
4.3　房子的创意画法　　　　　　57
4.4　旅行者的来信　　　　　　　61
4.5　用相机记录旅行　　　　　　64
4.6　旅行日历　　　　　　　　　67

第5章 重大日子　　　　　　　　69
5.1　七夕节　　　　　　　　　　70
5.2　春节　　　　　　　　　　　72
5.3　万圣节　　　　　　　　　　75
5.4　圣诞节　　　　　　　　　　77
5.5　开学　　　　　　　　　　　79
5.6　生日　　　　　　　　　　　81

美南子的萌系简笔插画课：夏日森林聚会

第6章　动物乐园	85
6.1　粉嫩的小猪	86
6.2　可爱的兔子	89
6.3　暖暖的小熊	95
6.4　温柔的猫咪	99
6.5　憨厚的小狗	105

第7章　夏日森林的聚会	107
7.1　动物大聚会	108
7.2　森林凉饮店	111
7.3　我和他的森林	113
7.4　小怪兽家族	115
7.5　冬日的小熊炒饭	117
7.6　猫咪咖啡馆	119
7.7　森林里的家	121
7.8　快到碗里来	123

第8章　萌系人物	125
8.1　将真实人物画成萌系人物	126
8.2　设计一组自己的表情包	127
8.3　设计不同的发型	131
8.4　创作元气小头像	133
8.5　今天穿什么衣服	135

第1章
基础知识

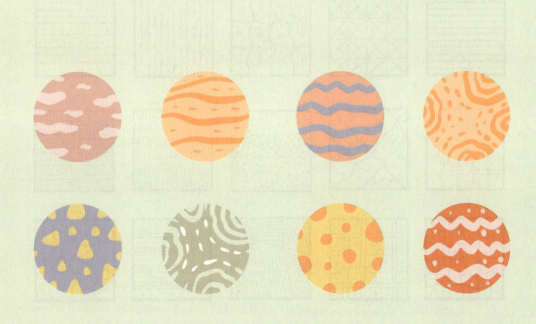

1.1 基本线条练习

1.1.1 排线练习

刚开始画画，如果总是控制不好线条，那么可以多做几组下面这样的方格子排线练习，熟能生巧，坚持下去一定会有特别明显的进步。绘画工具可以选择普通的黑色中性笔、绘画专用的针管笔等。

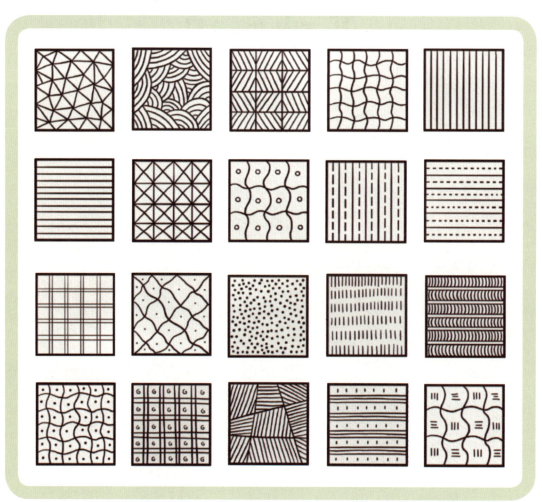

第 1 章　基础知识

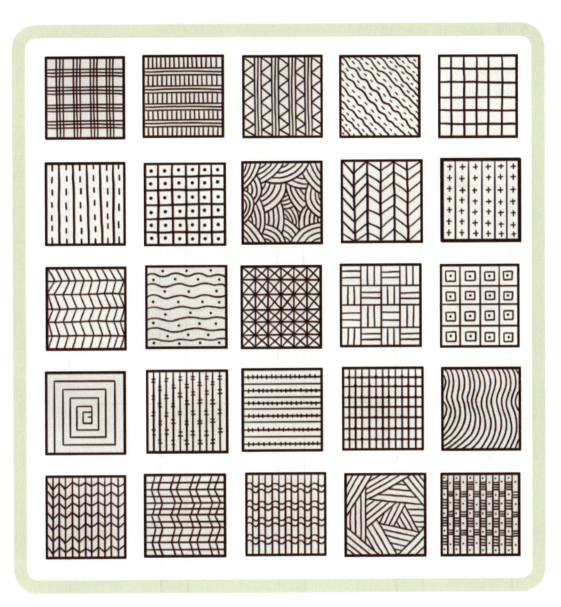

小贴士： 直线保持笔直；曲线的弧度要统一；线条的间距要统一；注意细节，不要画出小线头。

1-1　基本线条练习

美南子的萌系简笔插画课：夏日森林聚会

1.1.2 排线练习模板

这里为你准备了一页排线练习的模板，画的时候可以参考前面的示例。
画画是件"诚实"的事，练习得越多，进步得越快。

1.2 线条类型

1.2.1 线条的不同分类

在 1.1 节的线条练习中，我们画了数百条线，有直的、弯的，有长的、短的。我们可以给众多的线条做个分类，以便更好地认识"线"。

按照不同的标准，线可以有不同的分类。按虚实，线条可分为实线和虚线；按曲直，可分为直线和曲线；按数量，可分为单线和复线。此外，还可以按长短、粗细等将线条分类。

（1）按虚实来分

实线

虚线

（2）按曲直来分

直线

曲线

（3）按数量来分

单线

复线

（4）按长短来分

（5）按粗细来分

美南子的萌系简笔插画课：夏日森林聚会

1.2.2 线条大变身

在画线条时，加入自己的创作，可以设计出各种有趣的手账分割线。你会发现，原来线条也可以有多样的变化！

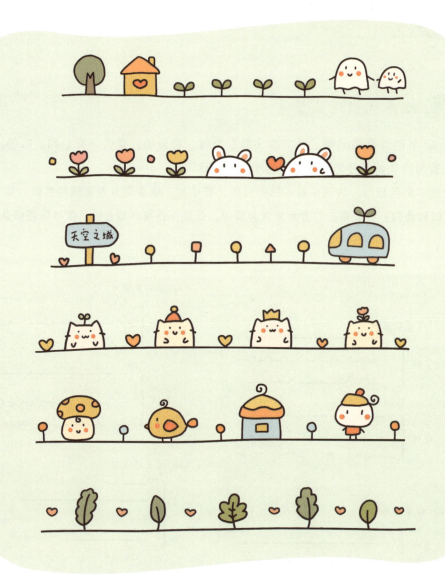

1-2 线条大变身

1.3 线条的装饰作用

在我们了解了线条的分类后,大概心中会忍不住感叹一句"原来世上可以有成千上万种线条啊"。其实,只要任意搭配不同类型的线条,就可以得到数不胜数的小画。

1.3.1 黑白线条的星球

如果现在要画"一个圆形的星球",那么你脑中可能想到的仅是一个"○"的形状,究竟如何能画出更多不同的星球呢?

我们可以用直线、虚线、波浪线、长线、短线来进行装饰,这样就可以得到各种各样的星球。

1-3 黑白线条星球

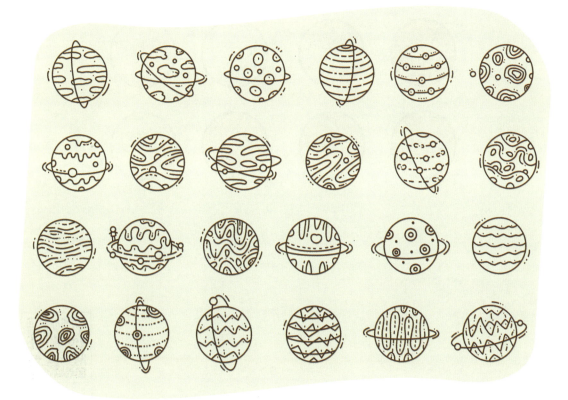

美南子的萌系简笔插画课：夏日森林聚会

1.3.2 彩色线条的星球

线条不仅仅是黑色的，我们还可以试着用不同的彩色线条来填充每一颗星球。

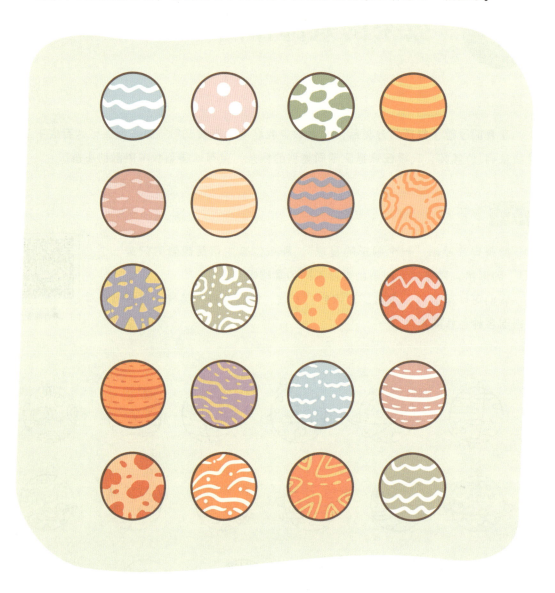

1-4 彩色线条星球

1.3.3 萌系①星球

虽然我们已经画出许多不同类型的星球了,但还可以更进一步地挖掘创意。比如,我们给彩色线条的星球添加可爱的拟人表情、设计不同的动作,并给它们起一些好玩的名字,一组新的星球小画就诞生了。

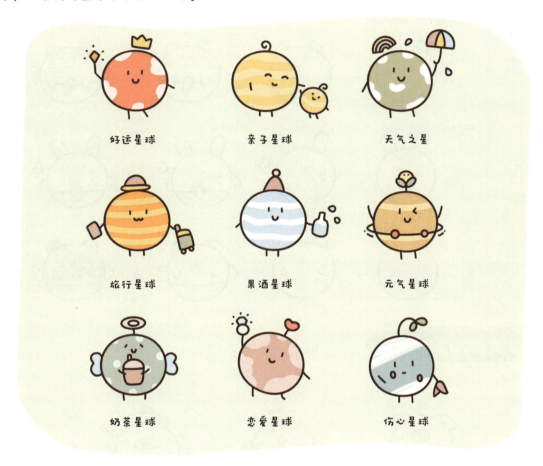

步骤可以分解成以下4步。以奶茶星球为例。

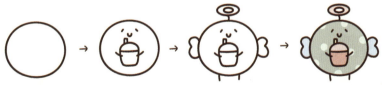

① 网络流行语,用来指可爱的风格,同类"某某系"词语还有治愈系、佛系、暖男系等。

1-5 萌系星球

1.3.4 动物星球

画完萌系星球,继续开启我们的星球创意——这次我们把可爱的小动物和星球联想到一起,可以画出一组动物星球。

除了小动物,你还可以发挥创意,画出蔬菜星球、水果星球、花朵星球等。

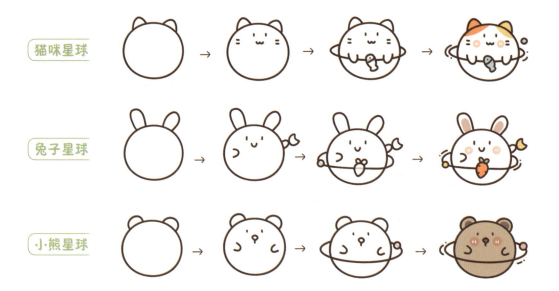

> 更多动物星球的画法

猪吨吨星　　　咯咯喔星　　　加油鸭星

仙人掌小怪兽星　　小鹿乱撞星　　羊咩咩星

1-6 动物星球

1.4 用几何图形概括事物

1.4.1 万物皆可几何形

生活中的很多事物,都可以用三角形、矩形、圆形、半圆形、梯形等几何图形概括地画出。用几何图形画画既可以展现事物的局部,也可以展现事物的全貌。

三角形

矩形

 美南子的萌系简笔插画课：夏日森林聚会

圆形

半圆形

梯形

1.4.2 圆形创意练习

你有没有想过,仅仅用一个圆就能画出几十种小动物?一起来试一试吧!

(1)先画出上窄下宽的团子圆。

(2)再画出耳朵等明显特征。

(3)加入表情等细节。

(4)完成上色。

绿豆牛　　　　　小红鸟　　　　　小狗狗　　　　　小仓鼠

小贴士: 同一个动物,尝试用不同的配色,可以获得更多有创意的图画。

不同配色的狗狗

不同配色的猫咪

美南子的萌系简笔插画课：夏日森林聚会

更多团子圆小动物的画法

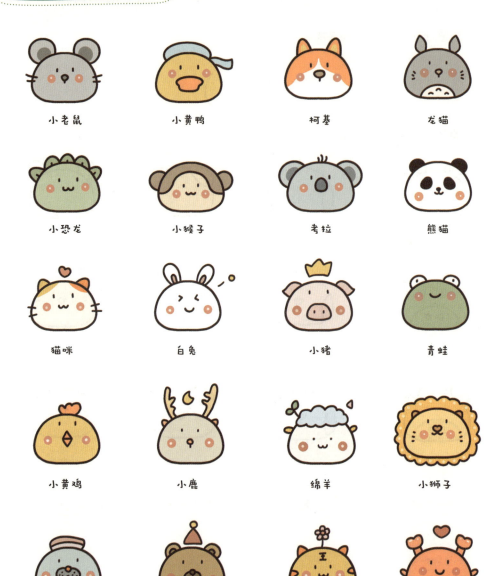

小老鼠	小黄鸭	柯基	龙猫
小恐龙	小猴子	考拉	熊猫
猫咪	白兔	小猪	青蛙
小黄鸡	小鹿	绵羊	小狮子
海豹	小熊	小老虎	小螃蟹

1-7 团子圆小动物

1.4.3 方形创意练习

一个小小的方块,加入不同的发型和表情后,会变成非常可爱的方块娃娃。

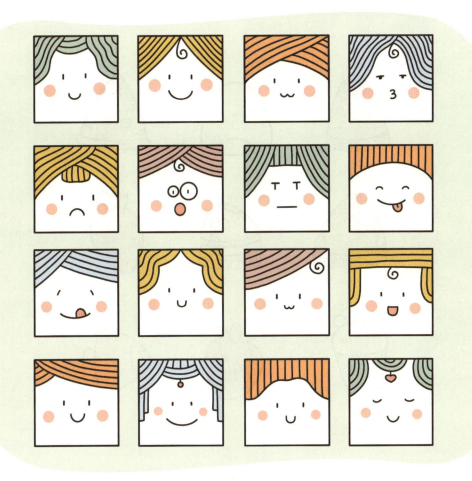

步骤:画一个方形;画出头发分区;画完头发,加入表情;完成上色。

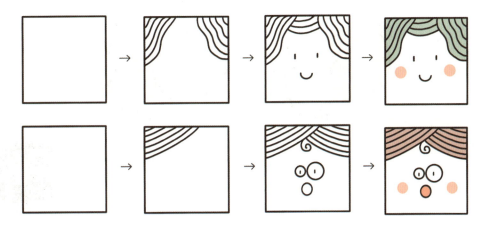

1.4.4 三角形创意练习

平时我们吃的许多美食,比如,比萨、冰激凌、西瓜、饭团等,都可以用三角形概括地画出来。

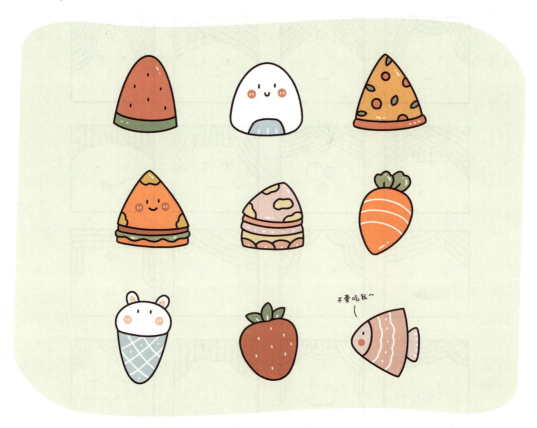

当小兔子遇到美食,也会爱不释手。

1-8 三角形创意练习

1.4.5 不规则图形创意练习

我们已经做了圆形、方形、三角形的创意练习,其实即使用像云朵一样的不规则图形,也可以创作出具有无限创意的作品。比如,我们把各种奇怪的形状想象成可爱的娃娃,于是就得到了一组特别的小人国居民画像。

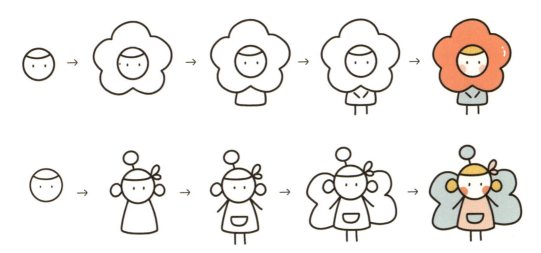

更多好玩的画法

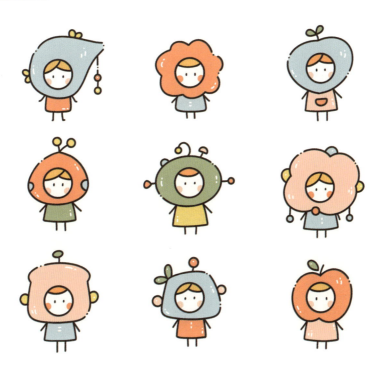

第2章
儿时植物园

 美南子的萌系简笔插画课：夏日森林聚会

2.1 小·花草

2.1.1 温柔的花草植物

按照先画枝条、再画叶子和花朵的步骤，就可以轻松地画出满园的植物。

> **小贴士**：画植物时，手中的力道要小一些，要把线条画得轻柔，体现出植物肆意生长的柔美，不要画过于僵硬的线条，否则会像"钢丝"而非"枝条"。

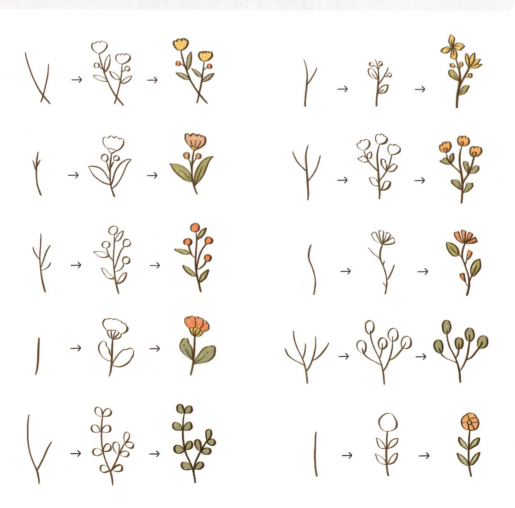

2.1.2 花草植物画法合集

这里呈现了 48 个小小的花草植物。借由绘画去感受植物蓬勃的生命力，获得一种在任何时刻都敢于破土而出、走出困境的力量。我非常喜欢画植物，愿简单温柔的小花草，带给你一份肆意生长、无限自由的喜悦。

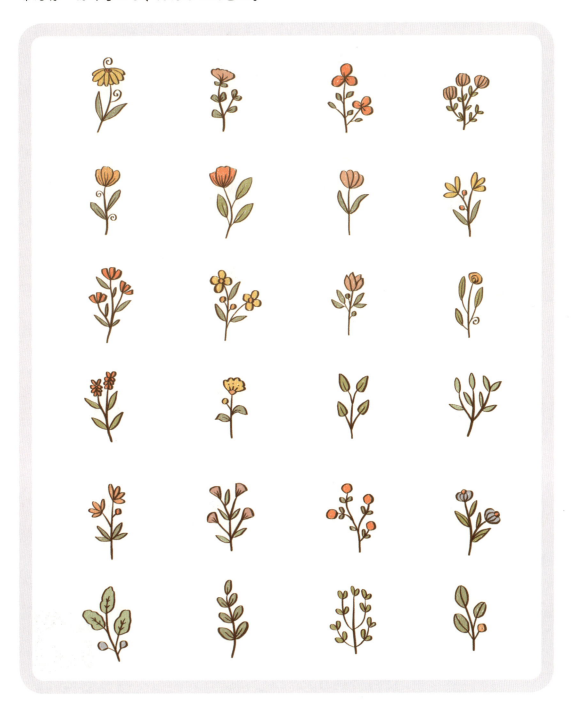

美南子的萌系简笔插画课：夏日森林聚会

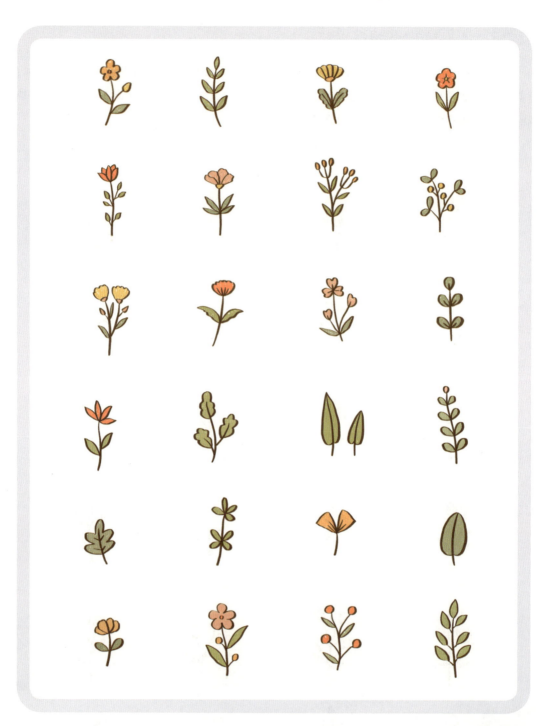

2-1 花草植物

2.2 小·盆栽

2.2.1 盆栽植物的画法

步骤：先画花盆，再画盆中的植物，最后选择自己喜欢的颜色进行上色。

小贴士： 画花盆时，在注意图案左右对称的同时，保留一些手绘的感觉，适度抖动、左右有变化的线条反而会显得更自然。画植物时，要注意画出植物的轻柔。

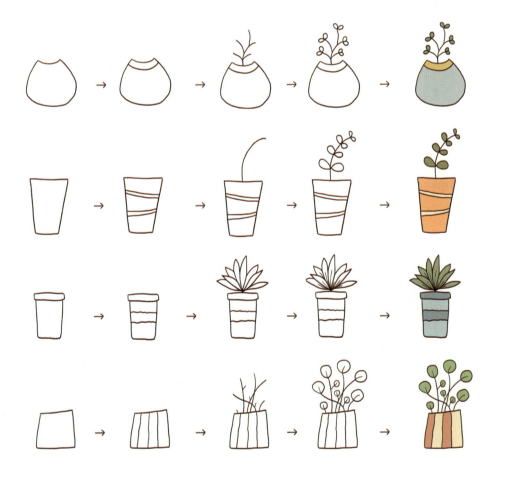

 美南子的萌系简笔插画课：夏日森林聚会

2.2.2 极简风盆栽植物

画出了很棒的盆栽植物后，你会选择怎样的配色呢？不同的颜色会给人带来不同的主观感觉——红色是热情的，蓝色是纯净的，粉色是可爱的，绿色是新鲜的。

让我们一起来尝试独具个性的配色吧！

清爽的天空蓝

暖暖的奶白色

温柔的粉蓝搭配

2-2 极简风盆栽植物

美南子的萌系简笔插画课：夏日森林聚会

2.2.3 花架上的盆栽植物

我们画了很多漂亮的盆栽，现在将它们摆放在花架上吧。

画画时，请发挥你不拘一格的想象力。比如，星球、月亮、小木屋等，这些现实生活中根本不可能出现在花架上的庞然大物，我们却可以施展画笔的魔法，忽略比例，将它们缩小后安置在花架上，成为小巧可爱的点睛之笔。

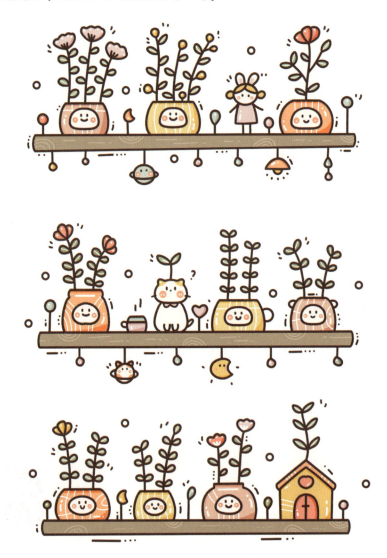

2-3 花架上的盆栽植物

 ## 花朵里开出了小动物

小时候曾盯着花骨朵想，里面会不会有透明的小精灵在睡觉，花开后它们就会悄悄地飞走。长大后，将这份胡思乱想的快乐变成了一组小画——花朵里开出了小动物。

（1）先画一条波浪线。

（2）再画一条大弧线。

（3）画一个鼓鼓的半圆。

（4）画上表情和耳朵。

（5）画上蝴蝶结。

（6）完成上色。

美南子的萌系简笔插画课：夏日森林聚会

花朵里开出了更多的小动物

第3章
美食的治愈力

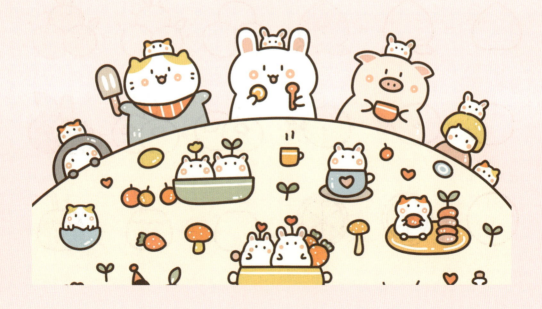

 美南子的萌系简笔插画课：夏日森林聚会

3.1 可爱的水果

水果不仅含有丰富的营养，缤纷的色彩也令人赏心悦目。试着将它们画出来吧。

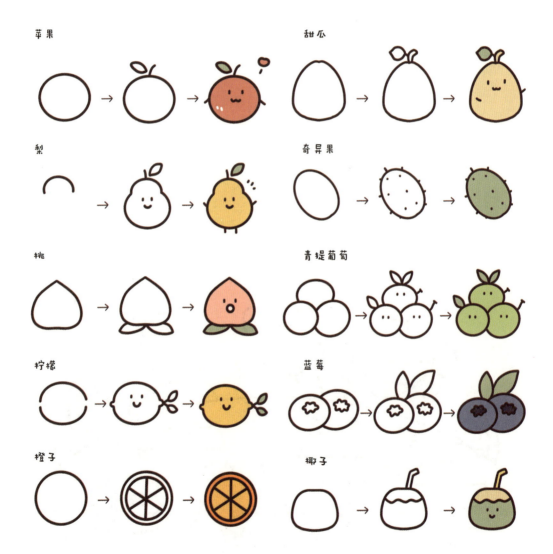

苹果　　　　　　　　　　　　　甜瓜

梨　　　　　　　　　　　　　　奇异果

桃　　　　　　　　　　　　　　青提葡萄

柠檬　　　　　　　　　　　　　蓝莓

橙子　　　　　　　　　　　　　椰子

第3章 美食的治愈力

> 更多水果的画法

原来画画也可以很幽默。

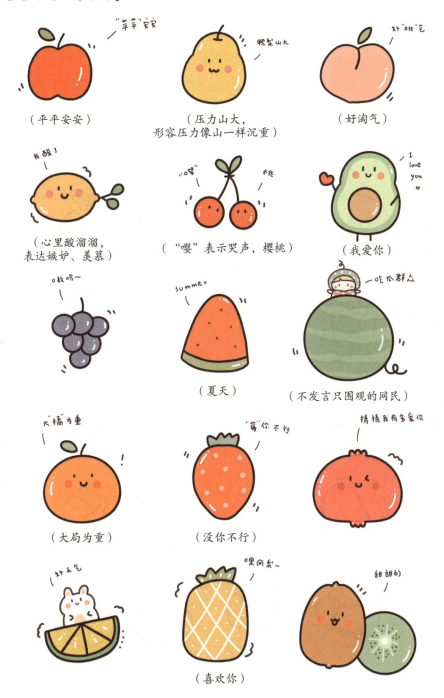

括号中内容为图上词语相应的解释。

美南子的萌系简笔插画课：夏日森林聚会

3.2 清新的蔬菜

多吃蔬菜，有益健康。人体必需的大部分维生素C和维生素A都来自蔬菜。跟着图示步骤，将你今天吃的各类蔬菜记录在画本上吧。

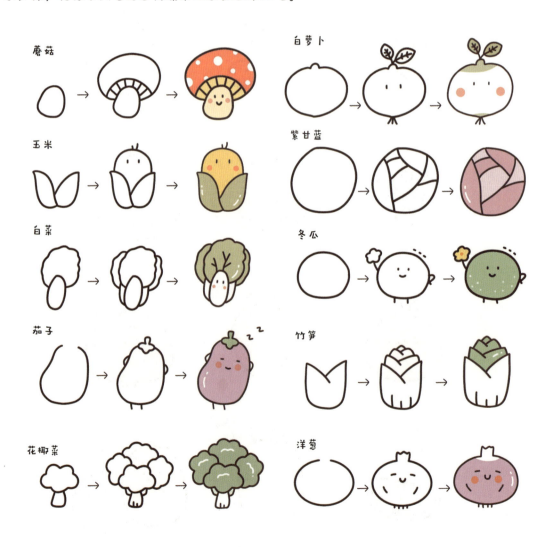

第3章 美食的治愈力

> 常见蔬菜的画法合集

当某些蔬菜像人一样有了自己的口头禅……

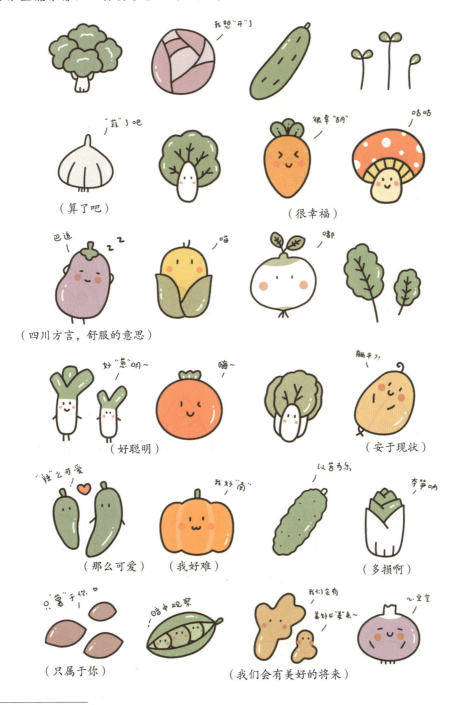

括号中内容为图上词语相应的解释。

美南子的萌系简笔插画课：夏日森林聚会

3.3 一日三餐

好好吃饭，粒粒辛苦。画下食物，感恩这来之不易的丰足。

> **小贴士：** 食物本身是没有生命的，但是我们可以将它们拟人化，给它们加入喜怒哀乐等各种表情，设计不同的动作，使原本静态的食物变得生动起来，更加可爱，也更有感染力。

荷包蛋

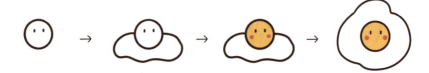

比萨

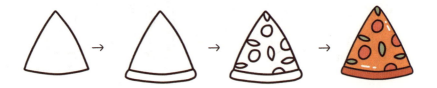

包子

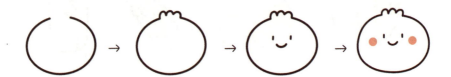

面包

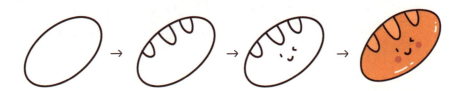

第3章 美食的治愈力

饭团

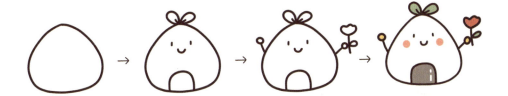

汉堡包

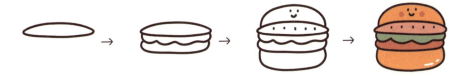

寿司

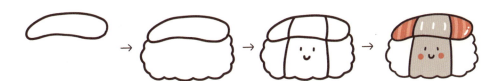

羊角面包

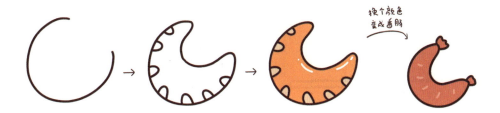

换个颜色变成香肠

薯条

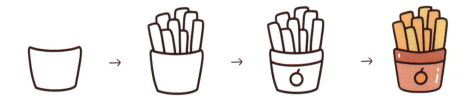

 美南子的萌系简笔插画课：夏日森林聚会

水煮蛋

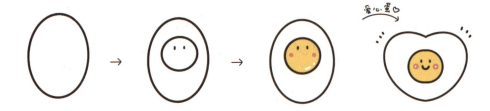

纸杯蛋糕

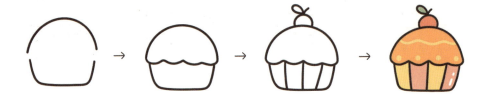

水饺

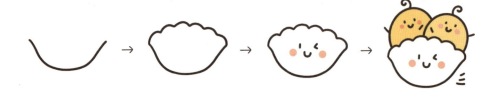

米饭

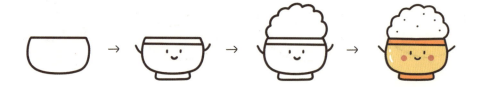

面条

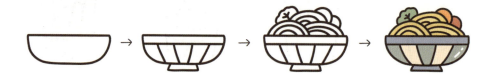

吐司

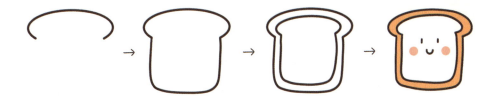

蔬菜饼

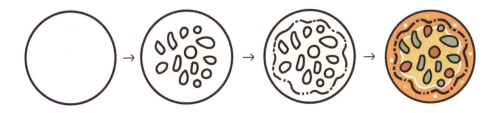

小熊蛋糕

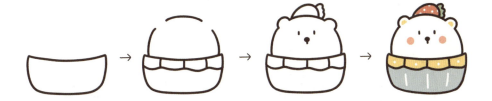

三明治

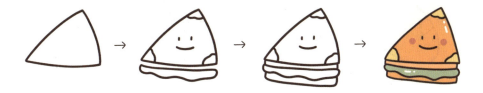

樱桃蛋糕

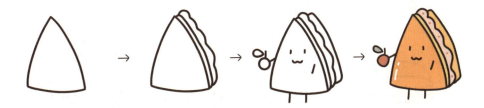

一日三餐画法大合集

> **小贴士：** 画食物的线稿时，可以将尖角处理得圆润一点，食物就显得更可爱。给食物上色时，建议选择红色、黄色、橙色等温暖的颜色，食物看起来会更美味。

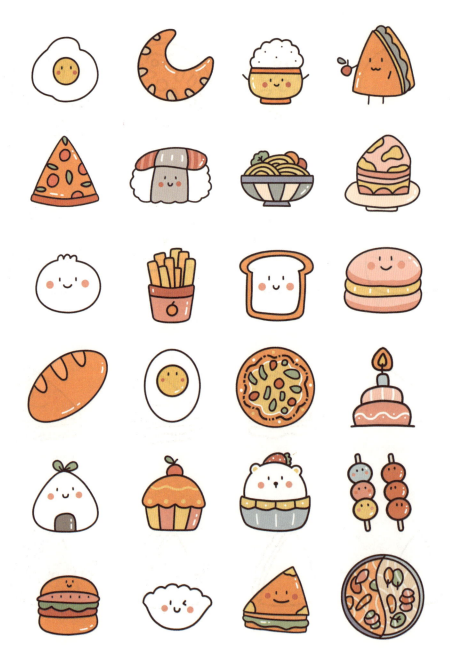

第 3 章　美食的治愈力

　　将美食与萌萌的小动物组合在一起会更有趣。比如，我们假设猫咪成了你的专属外卖员，每天驮着食物，按时为你送上一日三餐。

　　按照如下步骤，4步画出一只圆嘟嘟的猫。仔细看，你会发现，这只胖乎乎的小猫咪，其实仅仅是由或长或短、不同弧度的线条构成的。用拆解线条的方式看整体，画画就变得容易很多。试着尝试不同的配色，会带来不一样的感觉。

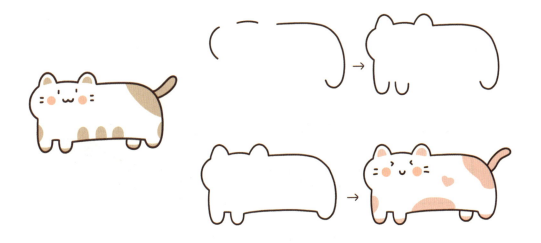

猫咪外卖员已将你的早饭送达。

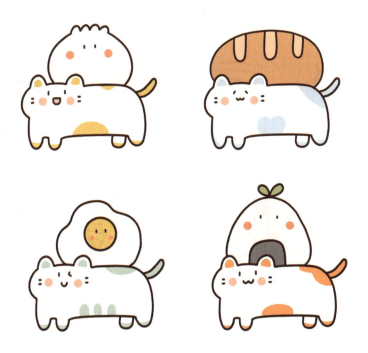

3.4 复古零食

没有什么烦恼是一袋零食解决不了的。如果解决不了，那就来两袋。

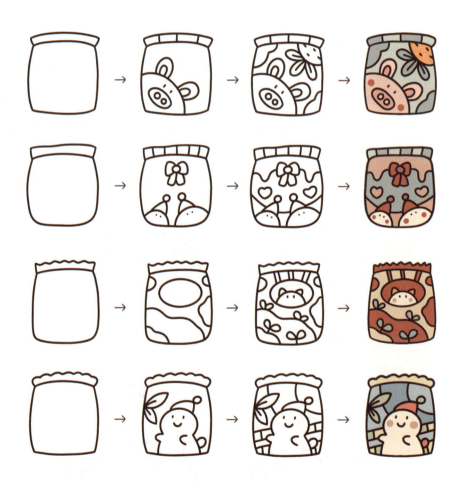

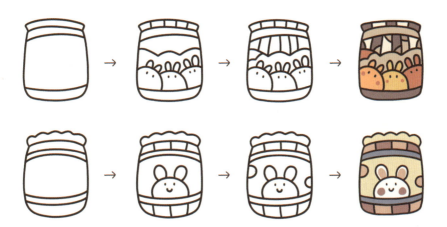

更多复古零食的画法

画复古零食时,仿佛挎着书包、哼着儿歌的童年就近在眼前。多年前,与你分享同一包零食的同班同学,如今长大都去了哪里呢?

美南子的萌系简笔插画课：夏日森林聚会

3.5 饮品小店

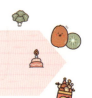

　　红茶、奶茶、牛奶、咖啡……丰富多样的饮品总能给我们带来满满的幸福感。一起尝试用简单的4步画出可爱的各类饮品吧。

> **小贴士：** 动笔前，如果没有灵感，可以搜集一些饮品的摄影图片，观察并总结现实中饮品的特征。动笔时，注意化繁为简。比如，一杯奶茶可能包含几十粒"珍珠"，如果全画出来，画面就会显得特别拥挤、混乱，这时候我们只需简单地画出七八粒"珍珠"，概括地传达出这是一杯"珍珠奶茶"。

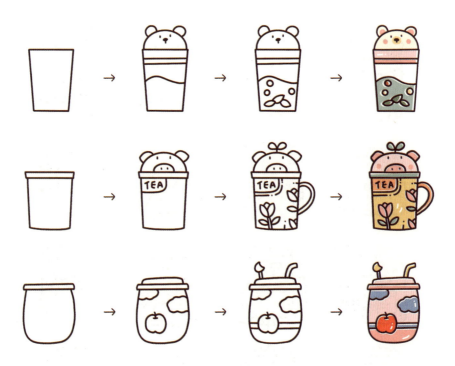

第 3 章 美食的治愈力

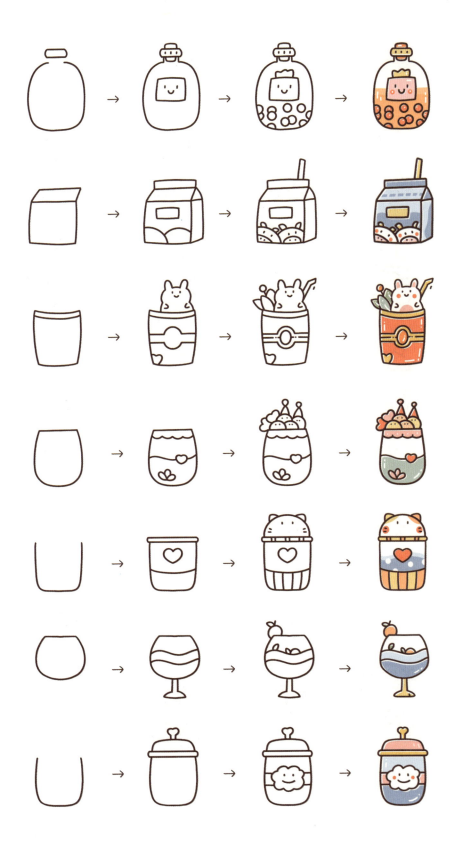

- 43 -

 美南子的萌系简笔插画课：夏日森林聚会

24种饮品画法的合集

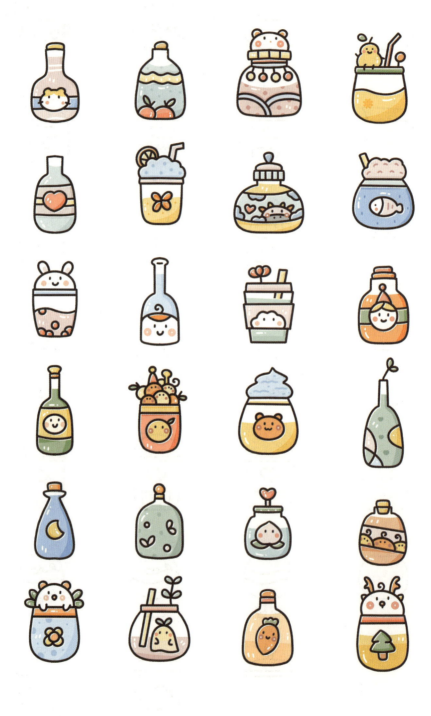

3.6 萌系餐桌

假如餐桌上不仅有食物，还有前来"做客"的小动物和小精灵，就可以瞬间萌化[①]人们的心。

`偷面条的鸟儿`

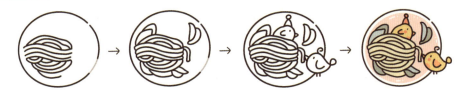

`小青团`

`马卡龙`

`吃橙子果饼的小熊`

① 来源于二次元文化，指对动画或游戏中的角色、情节等有强烈的爱好，后泛指提升事物的可爱。

 美南子的萌系简笔插画课：夏日森林聚会

增添更多的装饰来完成一张完整的萌系餐桌插画吧。

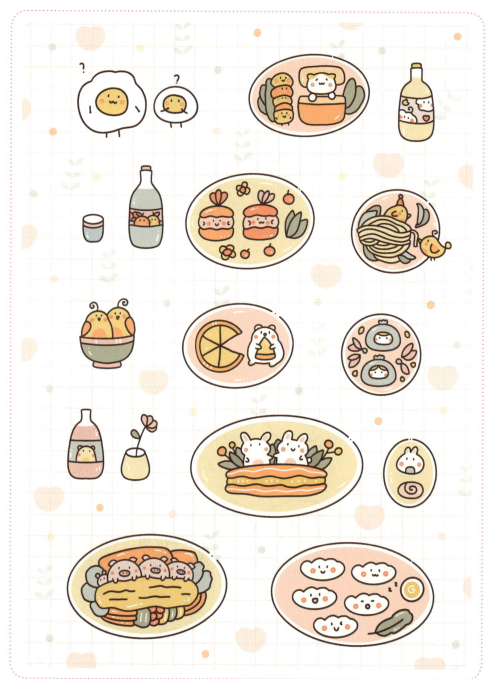

3-1 萌系餐桌插画

第 3 章　美食的治愈力

3.7 森系① 餐桌

我们来完成一张较为复杂的简笔插画。先整体构图，再刻画主体，接着增加装饰线条，最后上色，这样就得到一张森系餐桌插画，也收获一份安静的心境。

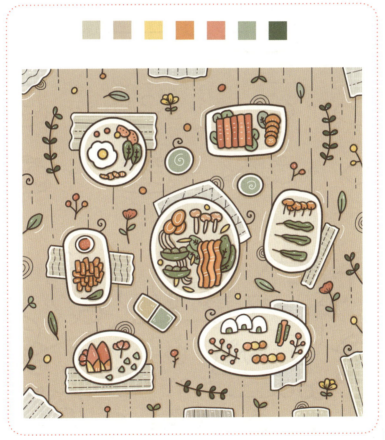

3-2　森系餐桌插画

① 网络用语，最早是指一种时尚潮流，清新、自然，有如走出森林般的感觉，后引申为一种生活态度——热爱生活、崇尚自然、心存感恩。

 美南子的萌系简笔插画课：夏日森林聚会

3.8 森林里的茶话会

来参加一次小动物们的茶话会，在现实生活之外为自己留一片童话森林。

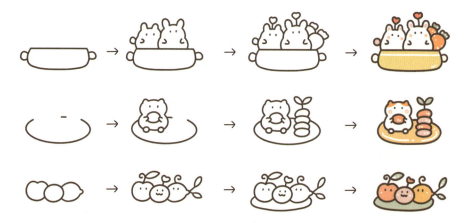

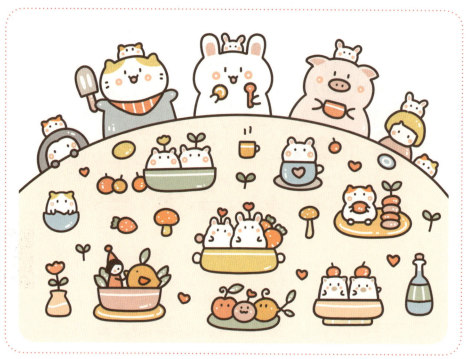

- 48 -

第4章
旅行与城市

美南子的萌系简笔插画课：夏日森林聚会

4.1 旅行元素

提到"旅行"，你会想到什么呢？信件、明信片、地图、背包、相机、行李箱、汽车，以及旅行中难忘的独家记忆。那么，我们来试着将这些美好的事物用画笔记录下来。

`信件`

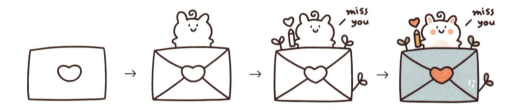

`相机`

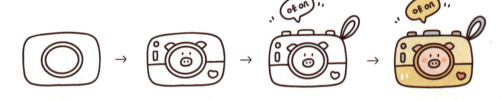

`行李箱`

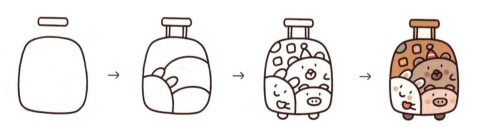

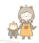

相片

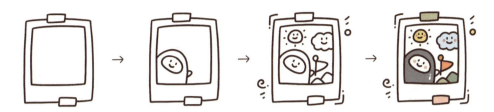

旅行手册

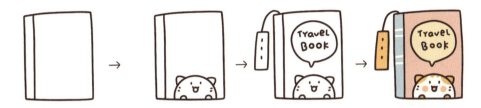

大水壶

旅行指南

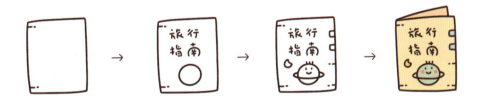

地图

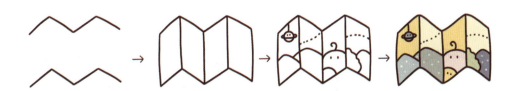

美南子的萌系简笔插画课：夏日森林聚会

背包

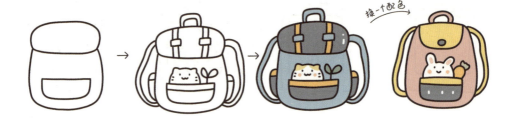

帽子

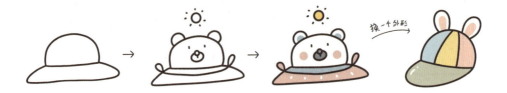

船

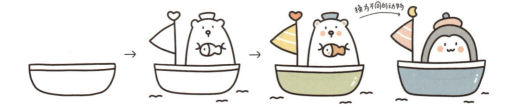

汽车

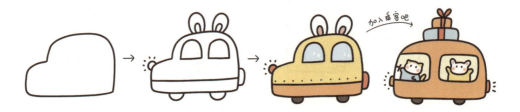

旅行徽章

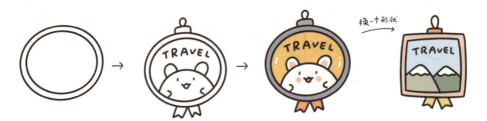

配上有趣的文字,总结一下我们前面几页都画了哪些与旅行主题相关的事物。

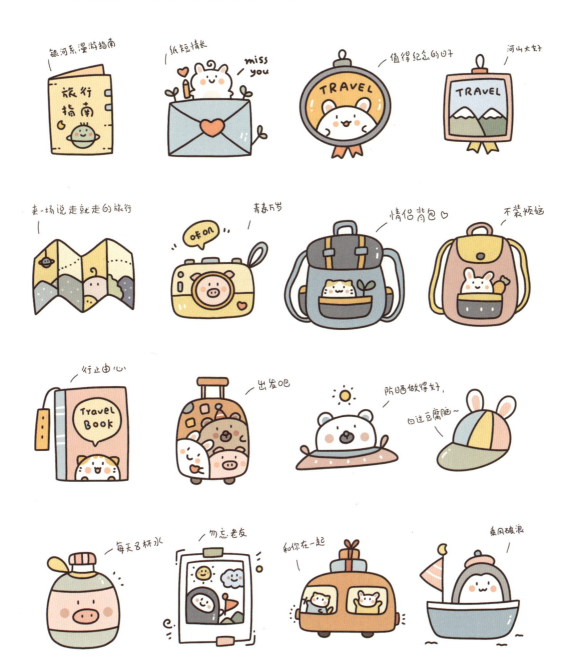

 美南子的萌系简笔插画课：夏日森林聚会

4.2 萌系手绘地图

在4.1节，我们画了许多单个的旅行元素。现在，我们将它们组合起来，画出一张完整的萌系手绘地图插画。

（1）先画草稿，确定道路走向与楼房等主体的位置。

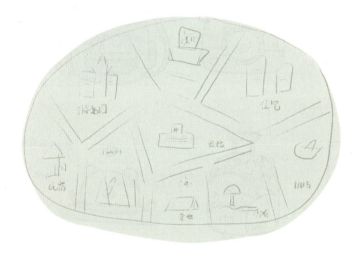

（2）画出道路的走向。

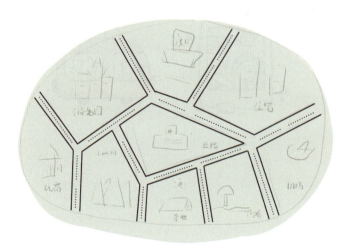

（3）画出楼房等主体，注意不同事物的比例。

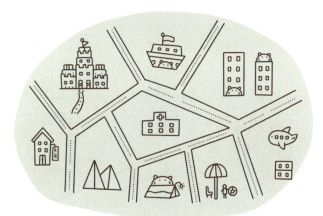

（4）在空隙处增加云朵和小树。

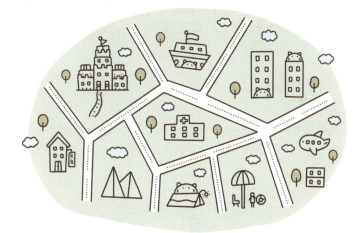

（5）完成上色，增加阴影效果。

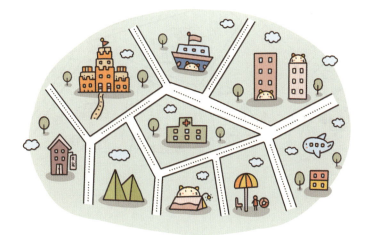

（6）在整个小岛附近增加圆点与断线装饰，完成萌系地图插画绘制。

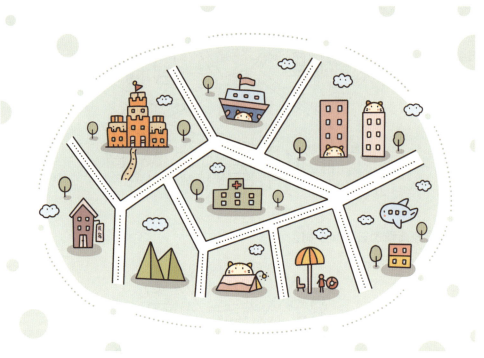

（7）你还可以发挥创意，比如将底色换成粉色、更改留白的区域等，会到不同的效果。

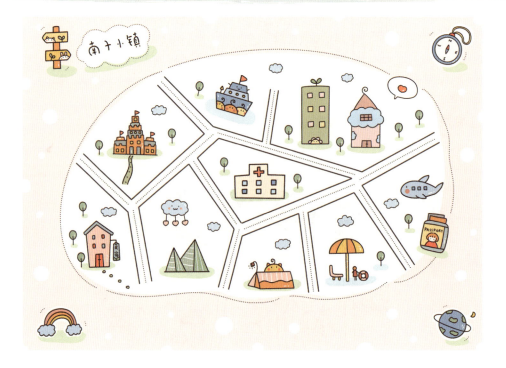

第4章 旅行与城市

4.3 房子的创意画法

在不同的城市旅行，会遇见当地独具特色的建筑。它们仿佛是忠心耿耿的守护者，为身在其中的我们遮风挡雨，诉说着它们有多爱怀中的人们。人们来去匆匆，建筑百年迭代，而人与建筑所构成的城市，会如经典歌剧般世代相传。画笔下的房子，无需拘泥于现实的构造，你可以尽情发挥自己的想象力。

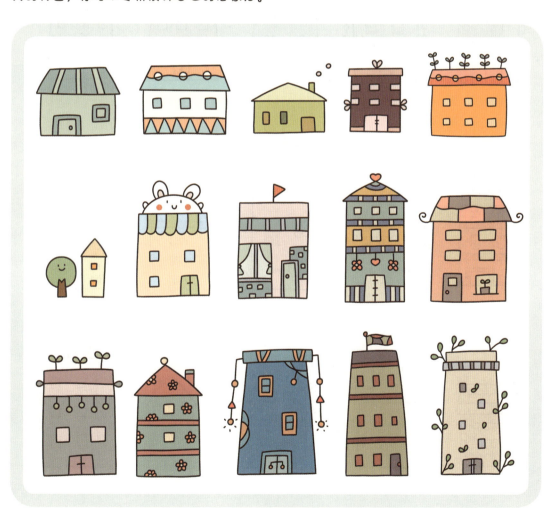

 美南子的萌系简笔插画课：夏日森林聚会

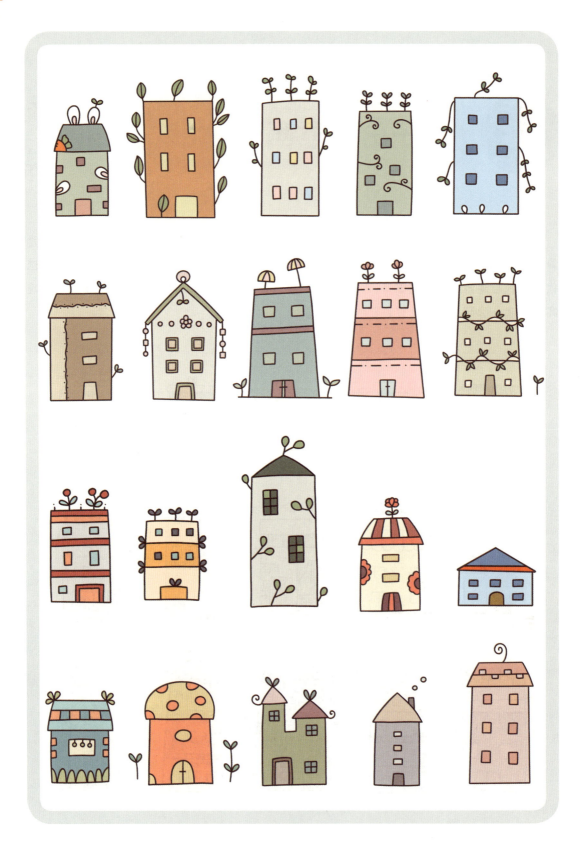

第 4 章 旅行与城市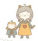

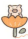 美南子的萌系简笔插画课：夏日森林聚会

第4章 旅行与城市

4.4 旅行者的来信

人在旅途，心中总有长久牵挂的亲朋好友。心中若有想念，就该及时表达，因为光阴转瞬即逝，鲜少给人不断重逢的机会。

（1）先画出信封。

（3）依次给半圆画上表情、耳朵、动作等，半圆就变成了不同的小动物。

（2）再画出一堆半圆，自己确定数量和大小。

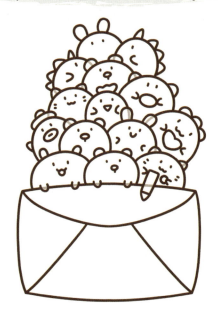

美南子的萌系简笔插画课：夏日森林聚会

（4）四周画上植物、对话框、爱心等装饰。

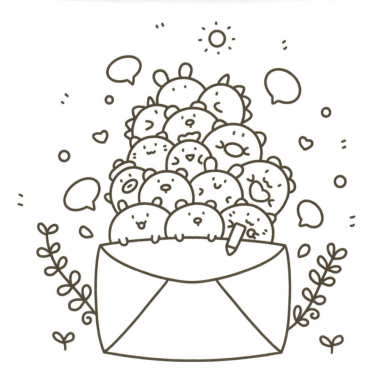

（5）完成上色。

第 4 章 旅行与城市

创意拓展： 你也可以不按照示例中的图来画，比如，可以试试在第 3 步时，将大大小小的半圆全部画成狗狗，或者你喜欢的其他动物。

4-1 旅行者的来信

美南子的萌系简笔插画课：夏日森林聚会

4.5 用相机记录旅行

旅行中，总有一些感动的瞬间值得纪念。拿起相机，记录下这些美好，在往后的岁月里给回忆留一些线索。

（1）先画出相机外轮廓。　　　　（2）再画出相机结构。

（3）接着画出一堆半圆，自己确定数量。　　（4）逐个给半圆画上表情、耳朵、动作等，得到不同的小动物。

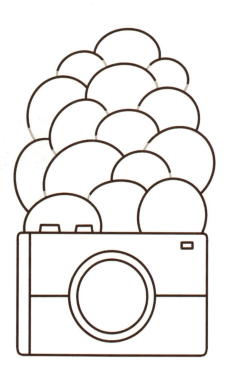

第 4 章　旅行与城市

（5）左右两边画上植物、爱心、圆点等装饰。

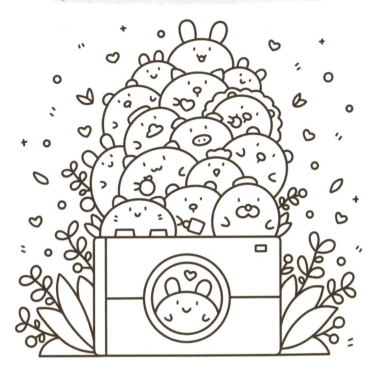

（6）完成上色，用相机记录旅行的感动。

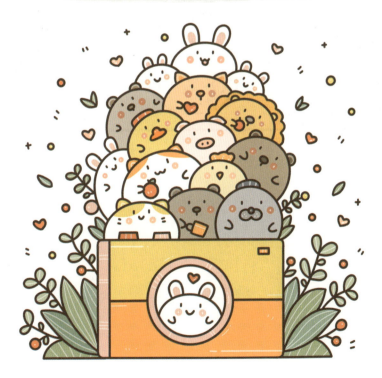

 美南子的萌系简笔插画课：夏日森林聚会

创意拓展： 你仍然可以不完全按照示例中的图来画，在第3步时，试着将大大小小的半圆全部加上标志性的兔耳朵，画成可爱的兔子，或者你喜欢的其他动物。每个人还可以根据自己的喜好自由更改配色哦。

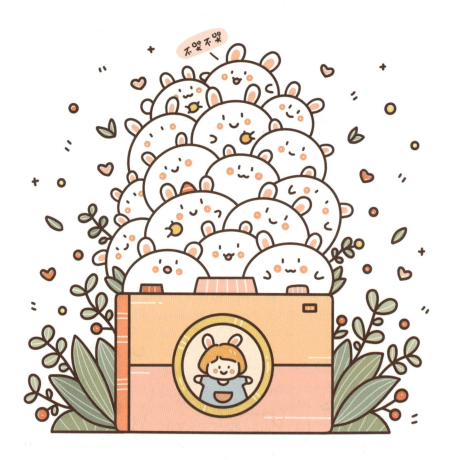

4-2 用相机记录旅行

4.6 旅行日历

在做旅行计划或整理日记时,经常会用到日历。在日历中画一些可爱的插画,心情也会变得非常愉悦。

4.6.1 日历主题:粉色春天

周一	周二	周三	周四	周五	周六	周日
	🌷		👧🌷		🌿	
🌸		🌿		🌿		🌷
	🍊🍋		🌼👧		☀️☁️	
🌱	🌸			🐰		🌷
	🌵		🌷		🌳	

改变日历中的元素,如颜色、表情及排列方式,还可以组合成漂亮的手账花边。

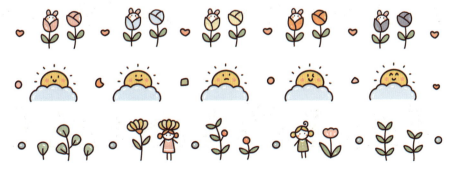

美南子的萌系简笔插画课：夏日森林聚会

4.6.2 日历主题：翡翠森林

周一	周二	周三	周四	周五	周六	周日

将日历中的元素经过小小变化，可以得到不同主题的手账花边。

猫爪举高高

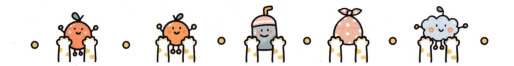

小精灵搬家记

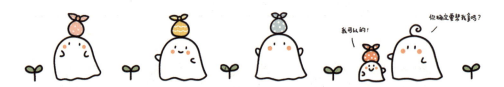

草丛中的小动物

第5章
重大日子

美南子的萌系简笔插画课：夏日森林聚会

5.1 七夕节

"爱"是什么？我想，"爱"是诚恳的回应，是清澈、光明、至死不渝。

三行情书

爱心·樱桃

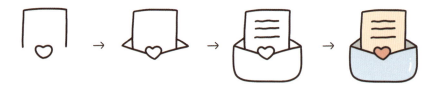

许愿瓶

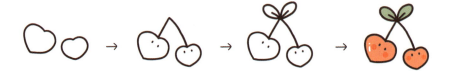

心·动

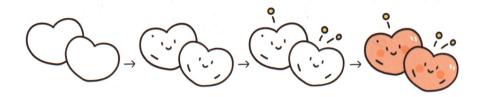

蜜月旅行

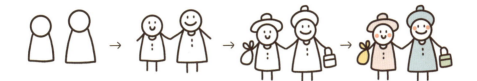

更多七夕节主题的小画

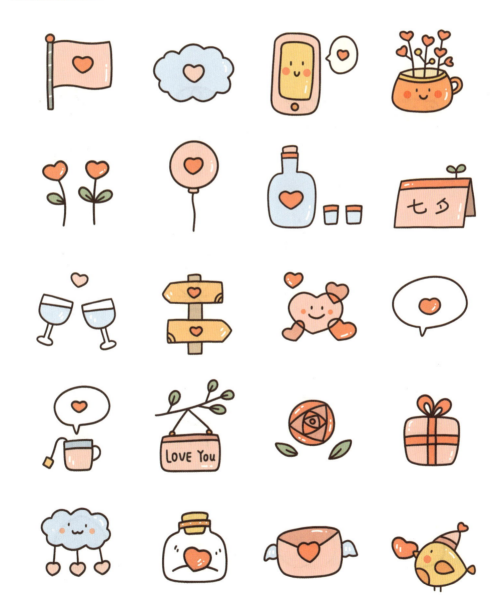

 ## 5.2 春节

小时候很期待春节,那时我可以无忧无虑地奔跑、玩耍。长大后,春节时我只是抬头看着时钟,叮咚,光阴从陈旧的 23 点 59 分走到了新鲜的 0 点 0 分。

小财神

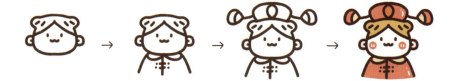

好运童子

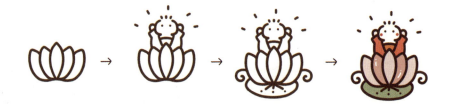

红包

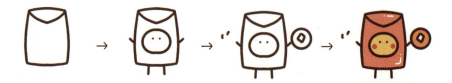

蟠桃

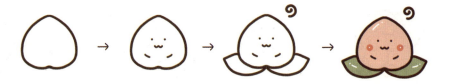

庙会

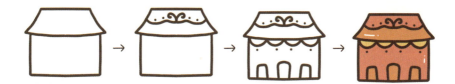

更多新年主题的小画

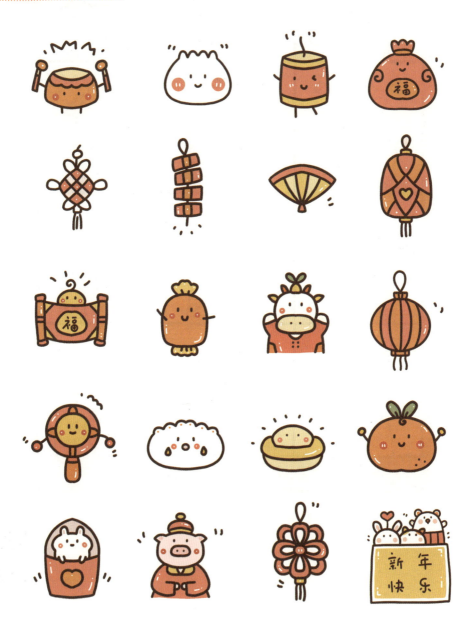

美南子的萌系简笔插画课：夏日森林聚会

▶ 新年贺图

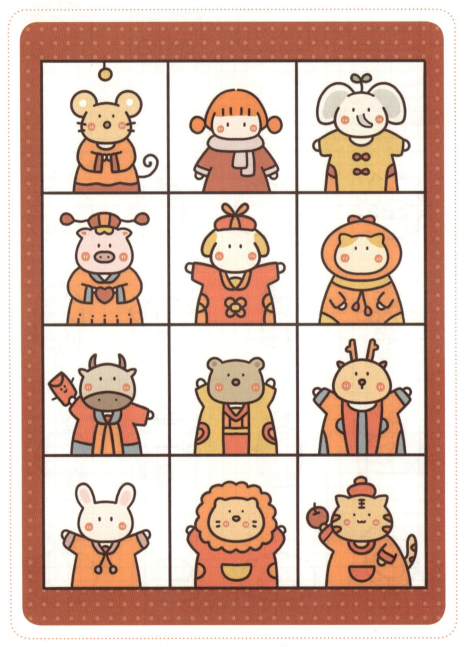

5-1 新年贺图

5.3 万圣节

万圣节的起源其实有些暗黑的意味,但随着时间流逝,欢乐成了万圣节的主调。

小·恶魔

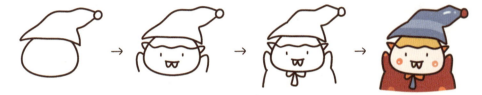

魔法书

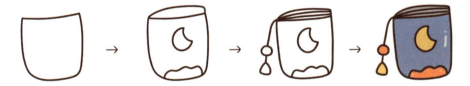

小·精灵

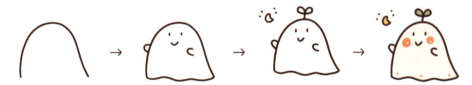

变装女孩

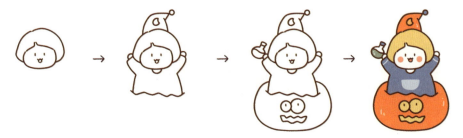

 美南子的萌系简笔插画课：夏日森林聚会

更多万圣节主题的小画

万圣节主题插画

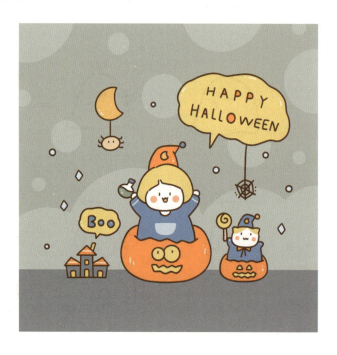

5.4 圣诞节

提到圣诞节,你会想到什么?圣诞老人、麋鹿、松树、大雪……将你想到的画面画下来吧。

圣诞小屋

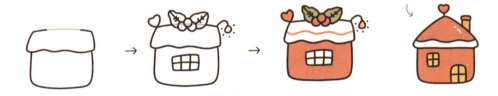

月亮

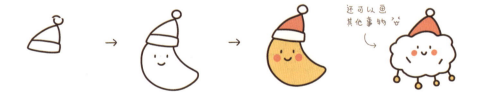

圣诞礼物派送中

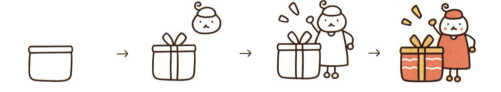

 美南子的萌系简笔插画课：夏日森林聚会

松树

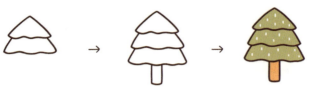

圣诞袜

再简化一点

蝴蝶结

 换个其他配色~

更多圣诞节主题的小画

5.5 开学

好想回到过去,和曾经熟悉的同学一起穿越时空,在校园里相聚,再听一次课。

手账本

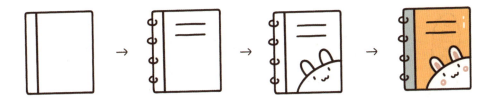

文具袋

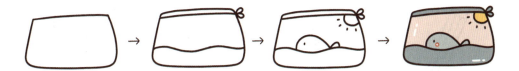

书包

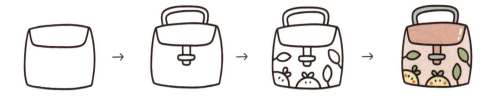

笔筒

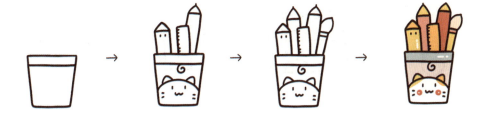

美南子的萌系简笔插画课：夏日森林聚会

铅笔

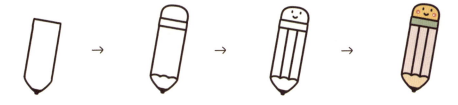

更多关于开学的小画

蜡笔	橡皮	直尺	书签
铅笔	台灯	调色盘	文件袋
量角器	笔记本	水彩盒	计划表
毛笔	台历	书籍	荧光笔

5.6 生日

祝你生日快乐，愿爱你的人永远在身边，真心为你庆贺。

草莓蛋糕

双层蛋糕

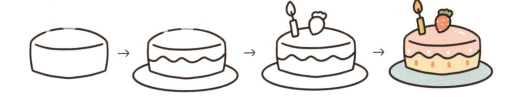

生日礼物

 美南子的萌系简笔插画课：夏日森林聚会

更多关于生日的小画

生日彩旗

小猪主题的生日"九连拍"

5-2 小猪生日九连拍

 美南子的萌系简笔插画课：夏日森林聚会

→ 草地上的生日聚会

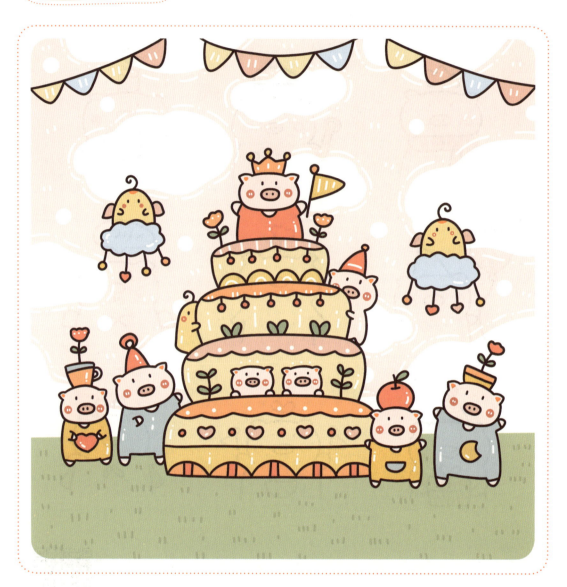

草地上的生日聚会

第6章
动物乐园

美南子的萌系简笔插画课：夏日森林聚会

6.1 粉嫩的小猪

6.1.1 小猪的画法

画小猪时先画头部，再画身体，注意头身比例，把小猪的脑袋画得大一点，会让它显得憨态可掬。

步骤：写出字母"U"；写汉字"一"；画上耳朵和面部；倒着写两个字母"J"作为胳膊；再对称写两个大一点的字母"J"作为腿；写汉字"一"；画上衣服；完成上色。

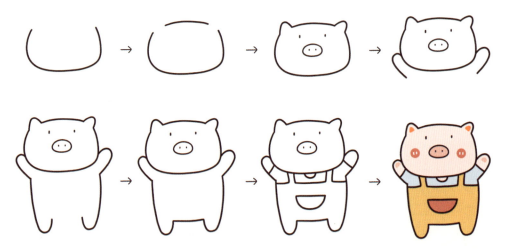

步骤：画出头部；画出表情、身体轮廓，以及手、脚、尾巴；画出装饰，并增加线条细节；完成上色。

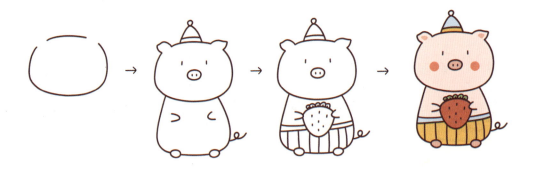

6.1.2 更多小猪的画法

我们想象小猪的一些生活情境，选择温馨的画面，将它们画下来。

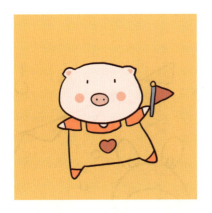

加油小猪

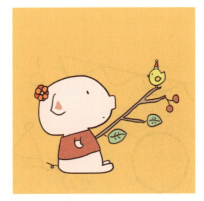

有朋自远方飞来

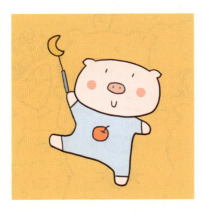

唯一的月亮

顶碗小猪

伤心小猪

与爱人告别

 美南子的萌系简笔插画课：夏日森林聚会

6.1.3　猪猪"叠叠乐"

　　猪猪"叠叠乐"和 102 页的猫咪"叠叠乐"可以看作是系列作品。虽然画的是不同的动物，但步骤和比例是相同的。你也可以以本书出现的其他小动物为主角，画出有趣的"叠叠乐"。

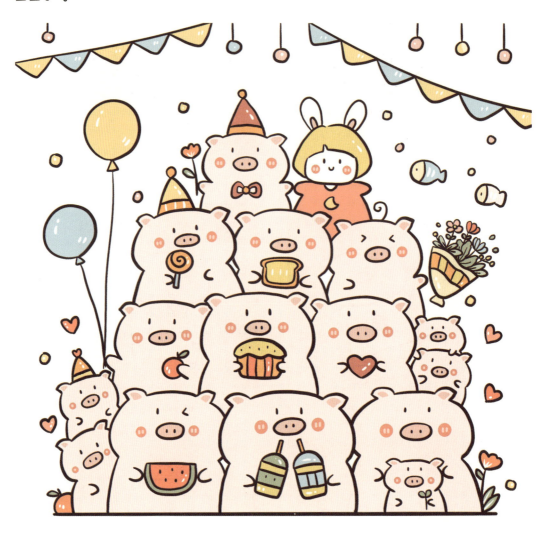

6-1　猪猪叠叠乐

6.2 可爱的兔子

6.2.1 小兔子的画法

洁白如雪的小兔子,仿佛云朵飘落人间,独特的长耳朵显得很可爱。

穿雨衣的兔子

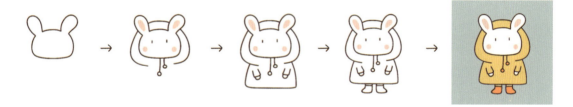

雨天出门的兔子

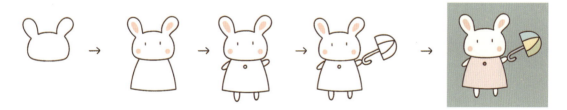

从花盆里长出一只兔子

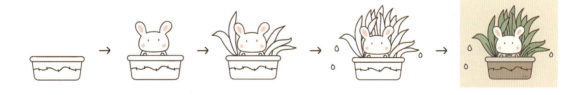

美南子的萌系简笔插画课：夏日森林聚会

6.2.2 关于小兔子的插画

想到兔子，你会想到哪些有趣的故事？将你脑海中温暖动人的片段，用画笔传递给更多热爱小动物的人吧。

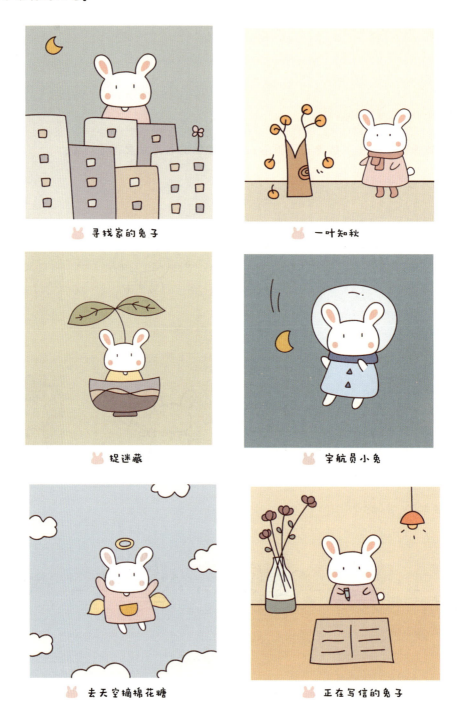

6.2.3　小兔子的 vlog[1]

小兔子的一天是怎样度过的？活在当下，珍惜每分每秒，让每一天都过得充实和有所收获。

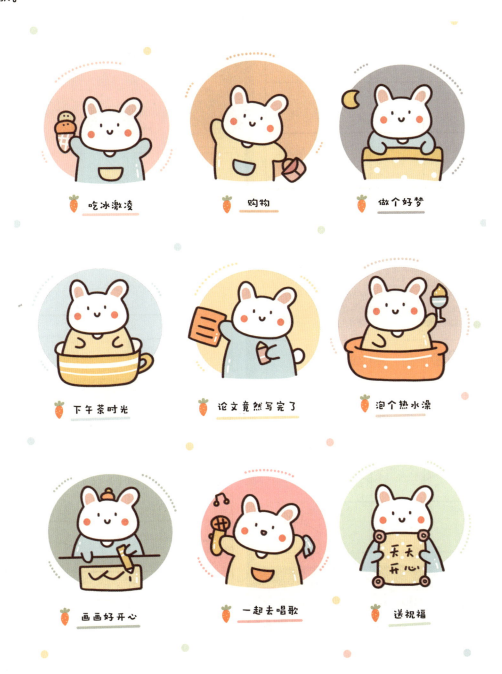

[1] 全称为 video blog 或 video log，中文名微录，意思是视频日志，以影像代替文字或照片，记录日常生活。

美南子的萌系简笔插画课：夏日森林聚会

6.2.4 方格里的兔子

我们来尝试画一张较为复杂的插画，并感受不同色彩带来的不同乐趣。

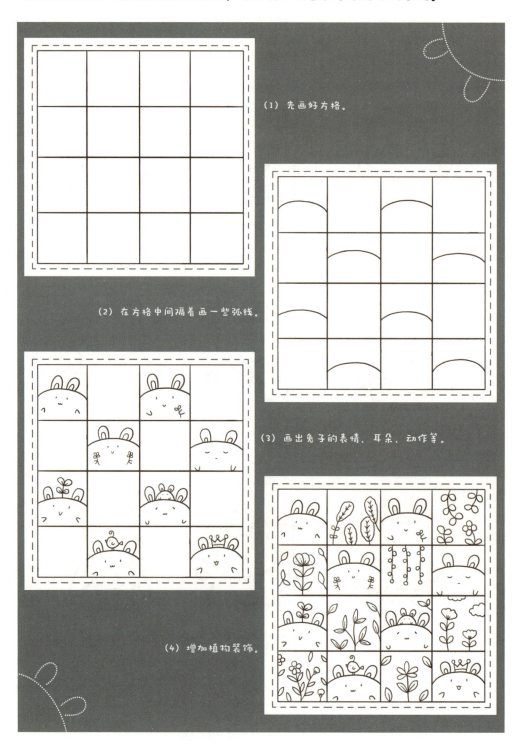

(1) 先画好方格。

(2) 在方格中间隔着画一些弧线。

(3) 画出兔子的表情、耳朵、动作等。

(4) 增加植物装饰。

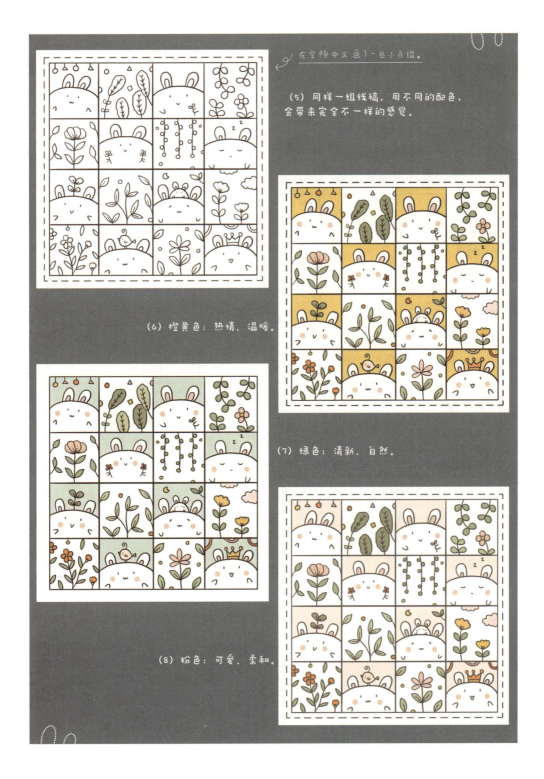

在空隙中又画了一些小点缀。

（5）同样一组线稿，用不同的配色，会带来完全不一样的感觉。

（6）橙黄色：热情、温暖。

（7）绿色：清新、自然。

（8）粉色：可爱、柔和。

美南子的萌系简笔插画课：夏日森林聚会

创意拓展： 除了小兔子，你也可以尝试在方格里画上不同的小动物。

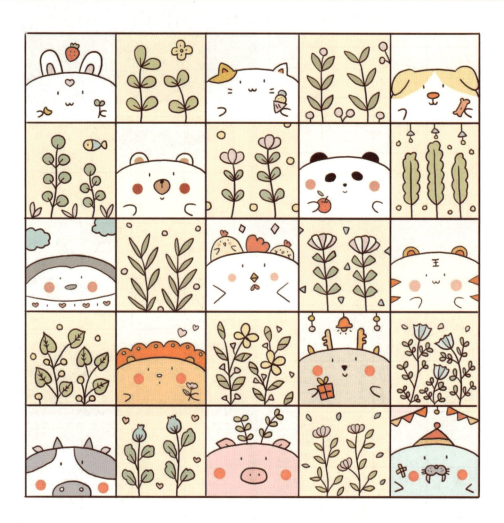

6-2 方格子里的小动物

6.3 暖暖的小熊

6.3.1 画一位小熊先生

假设画的是生活在严寒地区的小熊，它正准备过圣诞节，所以我画了红色的围巾和圣诞帽。

（1）画三条鼓鼓的线；画出耳朵和表情；画帽子和围巾。

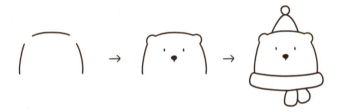

（2）倒着写两个字母"J"，胳膊就画好了；再对称写两个字母"J"，画出腿；画出衣服；完成上色。

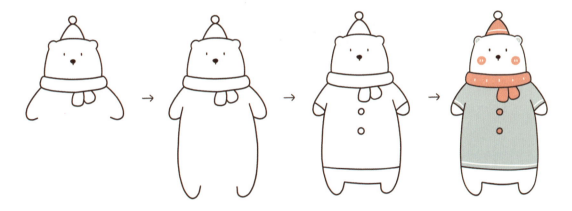

美南子的萌系简笔插画课：夏日森林聚会

　　试着画两只高矮、胖瘦不同的小熊，并假设它们之间发生的故事，配上好玩的对话，最后再加点背景装饰——一张在烟雨蒙蒙中小熊吃醋的漫画就完成了。

6.3.2 创作一系列小熊头像

画小熊头像时，先画外轮廓，再画五官，然后加上鲜花、爱心等装饰，并涂上自己喜欢的颜色。

郁金香小熊

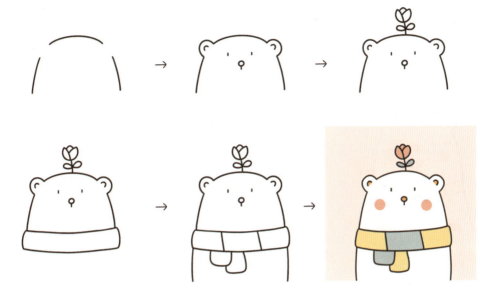

爱心小熊

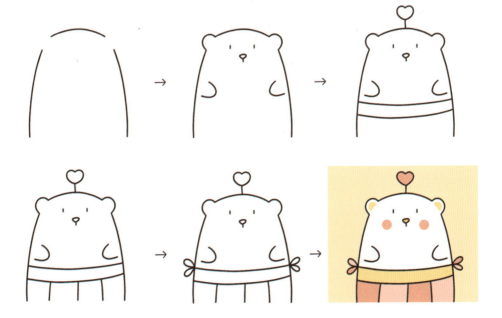

 美南子的萌系简笔插画课：夏日森林聚会

试着更改小熊的体形和着装搭配，创作出一系列有趣的小熊头像吧。

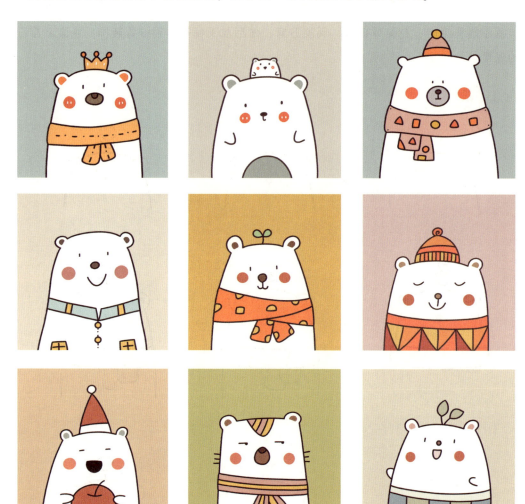

6.4 温柔的猫咪

6.4.1 猫咪的画法

先画头部、再画身体，按照自上而下的顺序就能画出一只胖乎乎的猫咪。

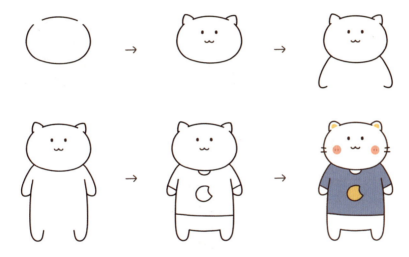

按照上述步骤，画两只高矮不同的猫咪，加上背景，一张粉色天空下的猫咪夫妇插画就完成了。

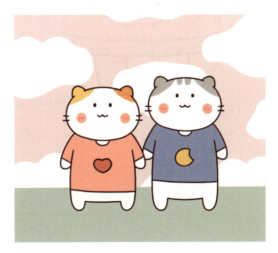

6.4.2 橘猫与美食

俗话说,"十只橘猫九只胖,还有一只特别胖"。吃遍美食的橘猫,如果会说人类语言的话,一定会成为特别厉害的美食评论家吧!

(1)画出头部;画出小小的手;画一个圆表示水果。

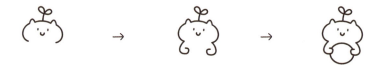

(2)画出蛋糕的轮廓;在蛋糕上增加水果;给蛋糕增加装饰线条。

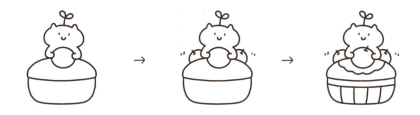

(3)选择红、橙、黄等暖色,完成上色。

更多好玩的画法

橘猫与水果精灵

来一杯果汁

花儿与下午茶

"汤圆节"快乐

一颗小饭团

去面包店集合

美南子的萌系简笔插画课：夏日森林聚会

6.4.3 猫咪"叠叠乐"

1. 猫咪大聚会

（1）画出第一排的主角猫咪。

（2）画出第一排两边的猫咪。

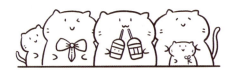

（3）画出第二排的主角猫咪。

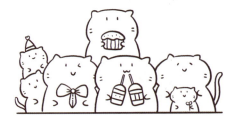

（4）画出第二排所有的猫咪。

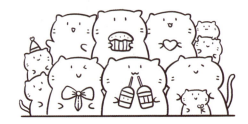

（5）画出第三排所有的猫咪。

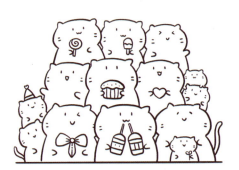

（6）画出第四排的猫咪和女孩小南子。

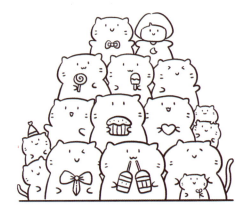

（7）在四周增加彩旗、气泡、鱼群、爱心、气球、花束等装饰，丰富画面。

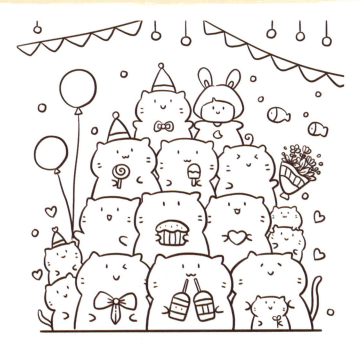

（8）选择温暖的色彩，完成上色。

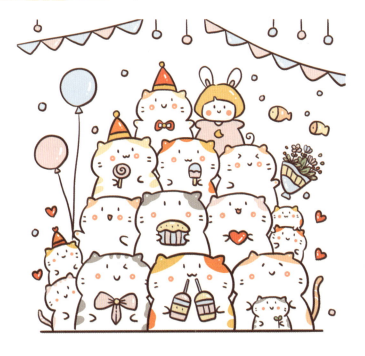

2. 猫咪的心愿

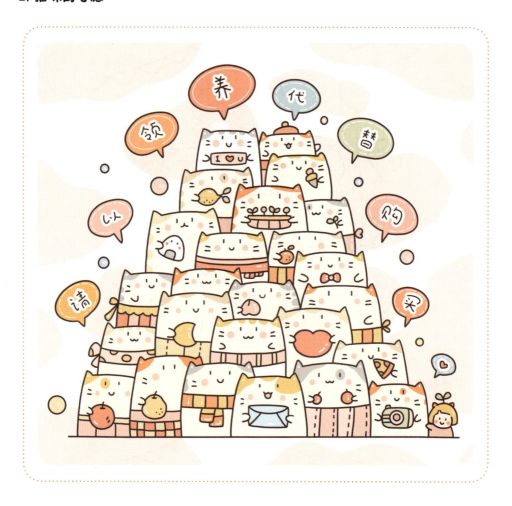

 如果可以，请以领养代替购买宠物。

 领养可以给流浪的小动物带来活下去的希望。许多流浪猫的寿命仅有几年，有的甚至熬不过第一年的寒冬。遇到有缘的流浪动物，可在力所能及的情况下给它们一个家，或者帮助它们找到一个好归宿。

 领养的途径有很多。一是线上有各类领养平台，可通过关键词搜索找到；二是可以去流浪动物救助站或正规的宠物医院。较少人知道的是，许多营利性质的宠物医院，其实也在救助流浪动物。比如，2021 年上海志愿者从肉食厂救下的 1300 多只猫，被分流至各基地、宠物医院等机构得到救助。从宠物医院领养的动物，将享有医生免费做体检、打疫苗等服务，以保证其健康，今后看病时也享有优惠。

 也许生活中顺心的事并不多，但向善的心永远不会麻木。

6.5 憨厚的小狗

6.5.1 小狗的画法

步骤：画帽子；画耳朵；画脸部轮廓；画表情和围巾；画身体轮廓；画出腿部和尾巴；完成上色。

 → → →

 → →

上色时，可根据自己对颜色的喜好，尝试不同的配色。

6.5.2 小狗阿黄"上学记"

你怀念可以放声大笑、肆意飞扬的学生时代吗?
9张"上学记"小画,帮你拾起点滴的记忆。

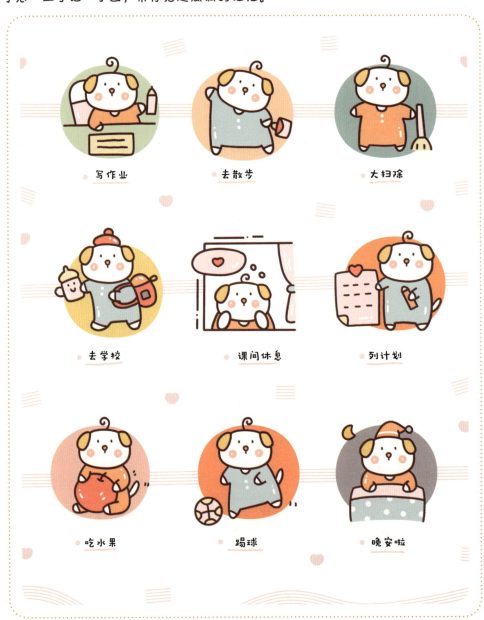

6-3 小狗阿黄上学记

第7章
夏日森林的聚会

美南子的萌系简笔插画课：夏日森林聚会

7.1 动物大聚会

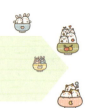

（1）在方形格子画出第一排的小动物。

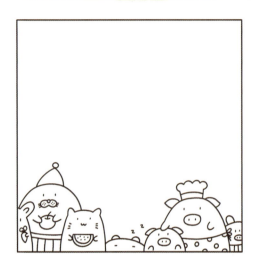

（2）画出第二排的小动物。

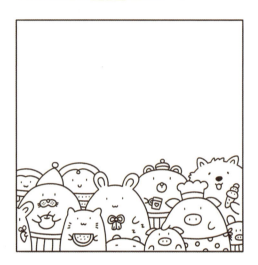

（3）画出第三排的小动物。

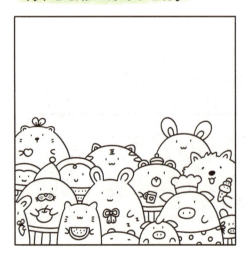

（4）画出第四排的小动物，注意比例。

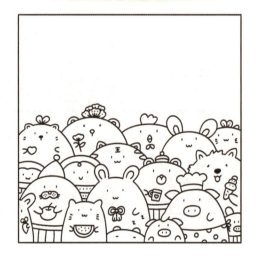

（5）画出第五排的小动物。

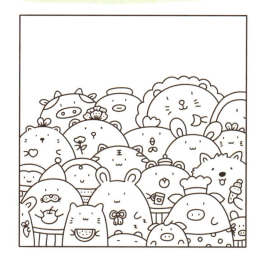

（6）补充小动物和小南子，并添加装饰。

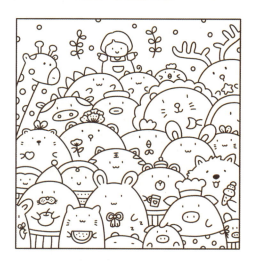

（7）完成上色。

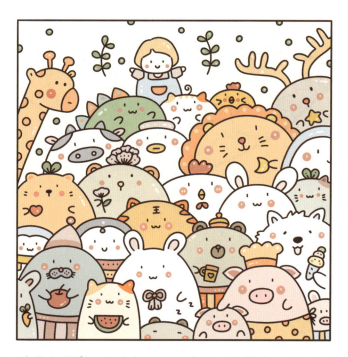

　　这些小动物，除了长颈鹿，其实都可以用半圆形来描绘。刚开始动笔绘制时，如果你担心比例的问题，那么可以先用铅笔圈出大大小小的半圆，以确定动物的大致位置和大小，有了简单的草稿后，再依次画出每一个小动物。

7-1 动物大聚会

 美南子的萌系简笔插画课：夏日森林聚会

创意拓展： 你还可以尝试将正方形的构图改为心形、圆形、云朵形状等构图，越多的尝试，越多的乐趣。

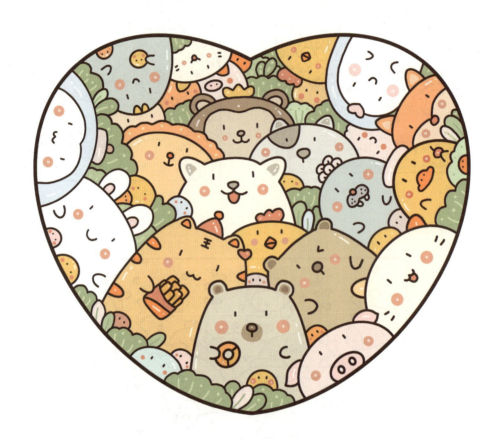

7-2 动物大聚会拓展

7.2 森林凉饮店

欢迎来到森林凉饮店。

(1) 先画出4条横线，再用梯形和半圆形确定小动物们的大致位置。

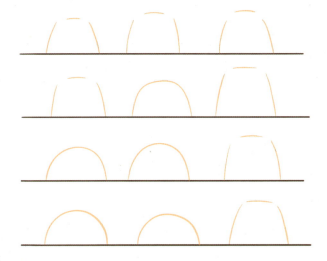

(2) 画出小动物们，并添加不同的表情和动作。

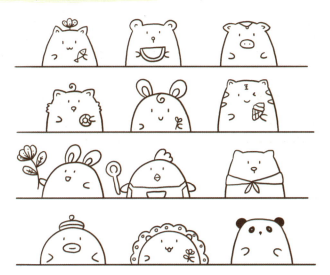

美南子的萌系简笔插画课：夏日森林聚会

（3）在小动物们之间画出饮品、甜点、蔬菜等装饰。

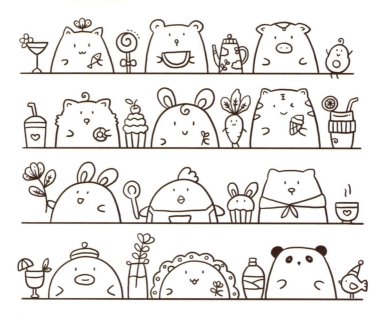

（4）完成上色。

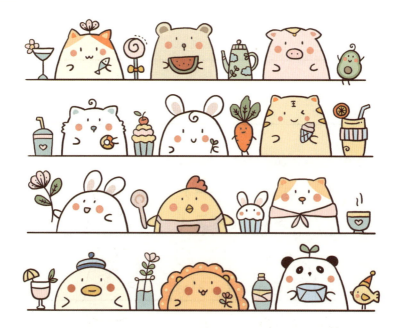

7-3 森林凉饮店

7.3 我和他的森林

愿世上会有一方幸福的秘密森林,专属于你和心爱的人。

（1）先画出一个九宫格。

（2）依次画出每个方格中的主角。

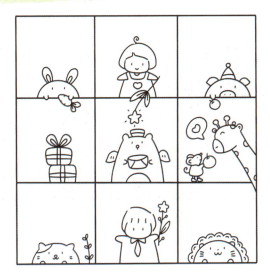

（3）画出每个方格中的植物等装饰元素。

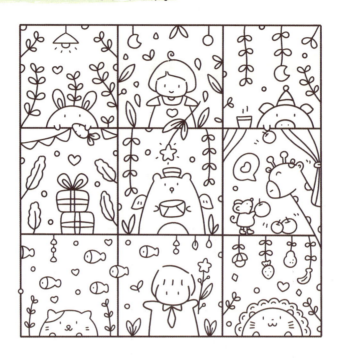

（4）完成上色。

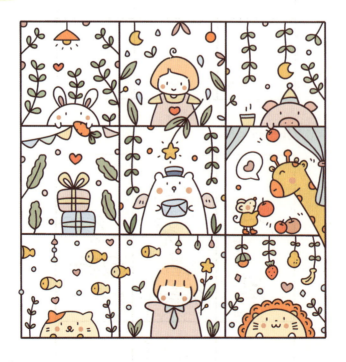

第 7 章 夏日森林的聚会

7.4 小怪兽家族

（1）先用铅笔画出一些半圆，以确定小怪兽的位置，接着画出第一排小怪兽。

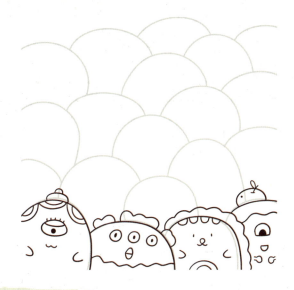

（2）依次画出第二排的小怪兽。

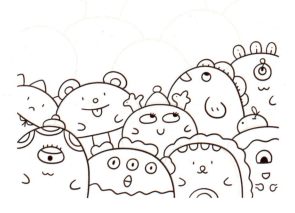

 美南子的萌系简笔插画课：夏日森林聚会

（3）再画出更多的小怪兽。你完全可以大胆地去尝试，创作出自己心中的小怪兽。

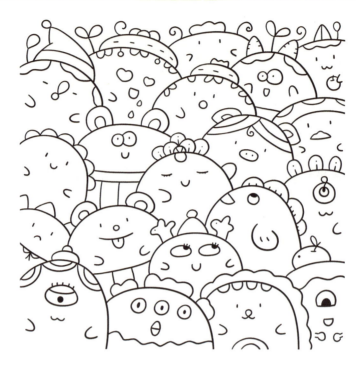

（4）完成上色。

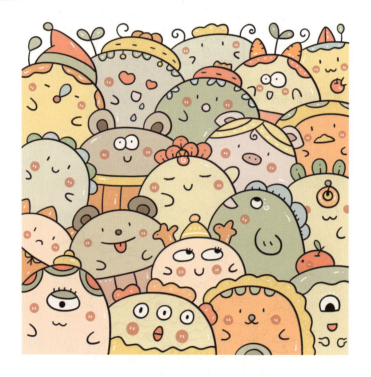

冬日的小熊炒饭

（1）画一条直线表示地面，接着画出树木和小熊炒饭摊两个主体。

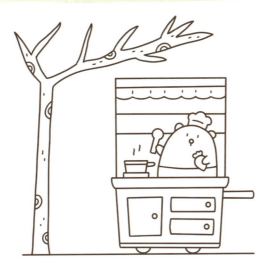

（2）先给树木增加树叶、圆灯、小屋子、招牌等装饰，再给小熊炒饭摊增加餐具、灯、铃铛等装饰，并在地面画出几盆盆栽植物，以丰富画面。

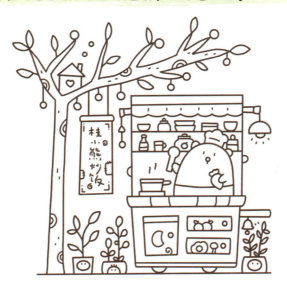

（3）画到第二步时，其实已经可以算作完成线稿了。但如果你希望画面更丰富、更有可看性，那么还可以继续增加元素。

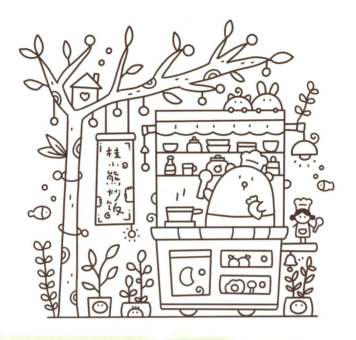

（4）以粉色和蓝色为主要配色，完成上色。你还可以发挥自己独特的想象力，给画面增添一些好玩的元素，比如多画几只兔子、添加一些爱心装饰、给水果画上小表情等。

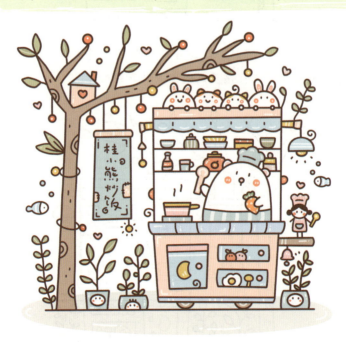

7.6 猫咪咖啡馆

（1）画出咖啡店的主体结构，以及主角猫咪。

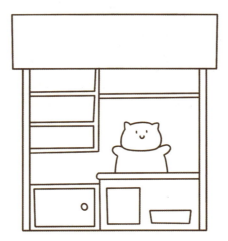

（2）画出咖啡店的招牌和内部摆设。

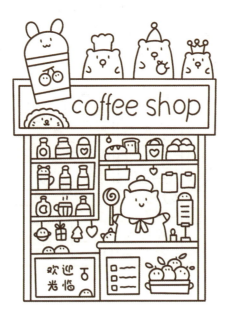

（3）画出咖啡店的外部环境。

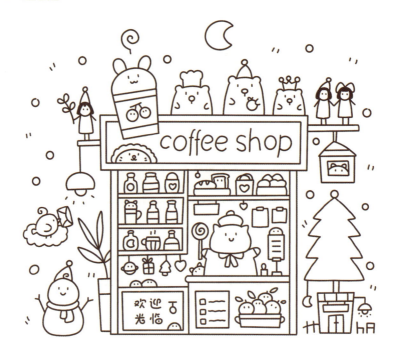

（4）完成上色。

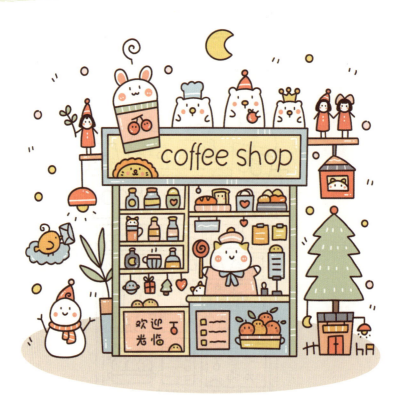

7.7 森林里的家

欢迎你来森林中的家做客。

（1）画出整体建筑，先画外轮廓，再画窗户，最后添加丰富的装饰线条。

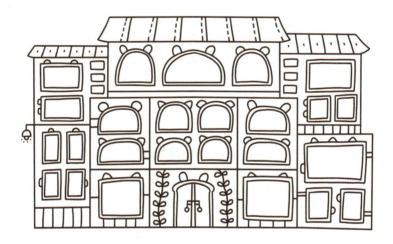

（2）依次画出窗户里的小动物。

美南子的萌系简笔插画课：夏日森林聚会

（3）画出建筑上方和左右两边的小动物和精灵。

（4）完成上色。

第7章 夏日森林的聚会

7.8 快到碗里来

（1）画出碗的形状，注意左右对称。

（2）画出第一层小动物。

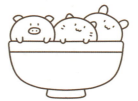

（3）画出第二层中间的两只小熊。

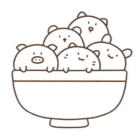

（4）画出第二层小熊两边的动物。

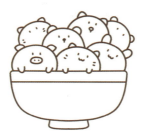

（5）画出第三排的小动物。

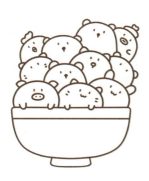

（6）画出最上方的小动物。

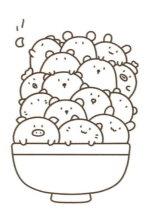

美南子的萌系简笔插画课：夏日森林聚会

（7）完成上色，增加一个粉色的背景，使画面更完善。

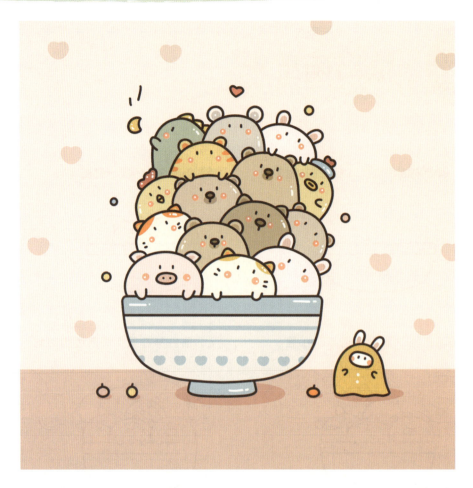

如果你觉得画很多小动物会比较辛苦，那么也可以将碗画得小一些，在每个碗中只画两三个可爱的小动物。

第8章
萌系人物

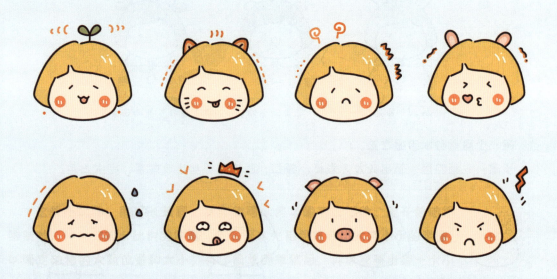

美南子的萌系简笔插画课：夏日森林聚会

8.1 将真实人物画成萌系人物

按照真实比例画出的人物会显得比较"成熟"，如果我们将人物头部的比例放大，把脸庞画得圆嘟嘟一些，就可以得到充满孩子气的萌系人物。

画画时不一定非要完全按照照片来，可以加入一些自己的可爱设计，使创作的萌系形象更有特点。

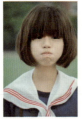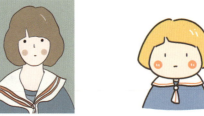

真实照片　　按真实比例画出的人物　　充满孩子气的萌系人物
（摄影：程大镜）

加入兔耳朵　　　　变身萌小猪　　　戴上春日气息的花朵发饰

画一个可爱的水手服女孩。

步骤：先画脸型；画出头发、表情、领口；画出衣服和半身轮廓；完成上色。

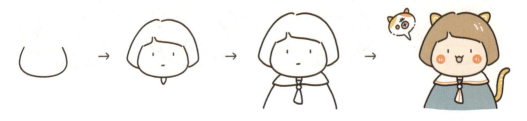

第 8 章　萌系人物

设计一组自己的表情包

8.2.1　创作独一无二的个人表情包

为你的萌系形象加入不同的小表情，就可以得到一组好玩的个人表情包。

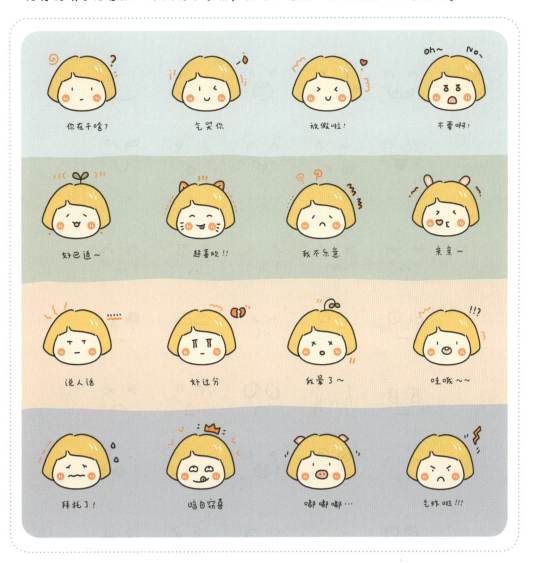

美南子的萌系简笔插画课：夏日森林聚会

8.2.2 表情画法大合集

开心

伤心

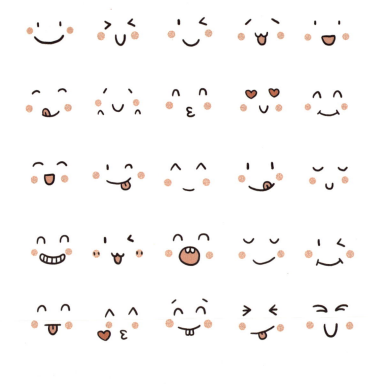

卖萌[1]

生气

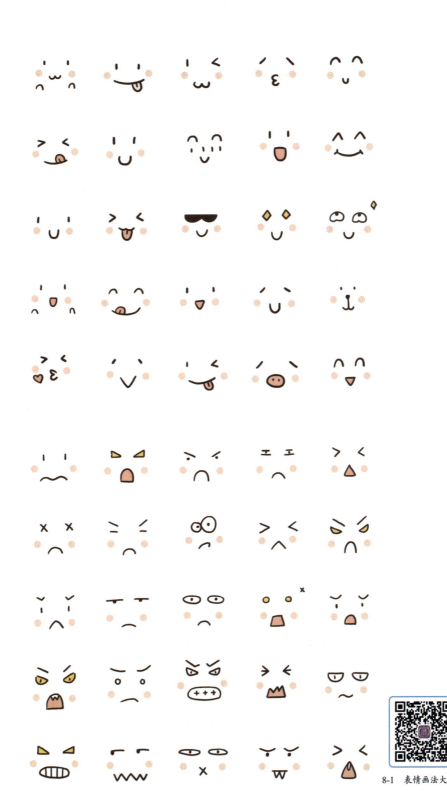

8-1 表情画法大合集

[1] 网络用语，指故意做可爱状，展示自己，打动别人，类似于俗语中的"装可爱"。

 美南子的萌系简笔插画课：夏日森林聚会

8.2.3 创作可爱的动物表情包

这些好玩的小表情不仅可以用来画人物，还可以用来画植物、动物等。比如，我们运用小表情来设计一组猫咪表情包。

8-2 动物表情包

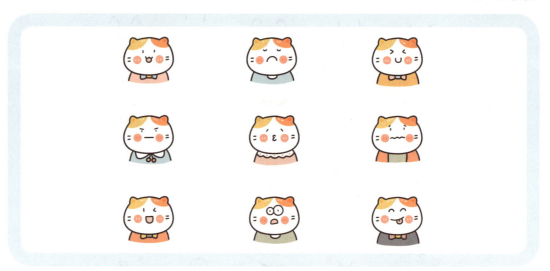

用同样的团子圆，将耳朵与胡须稍做改变，我们还可以得到一组兔子表情包。

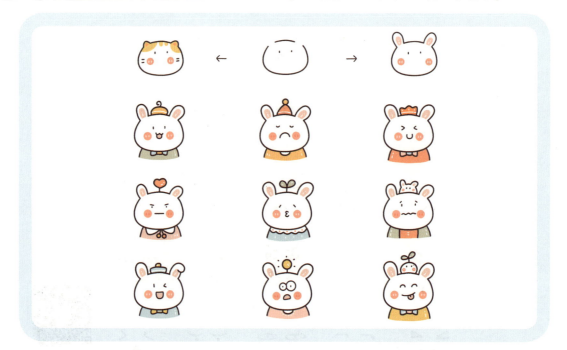

你还能想到哪些小动物呢？请参考本书第1章中一个圆画多种小动物的教程，试一试吧。

8.3 设计不同的发型

发型对一个人的气质有很大的影响。精心为画笔下的人物设计不同的发型，也是一件很有乐趣的事情。

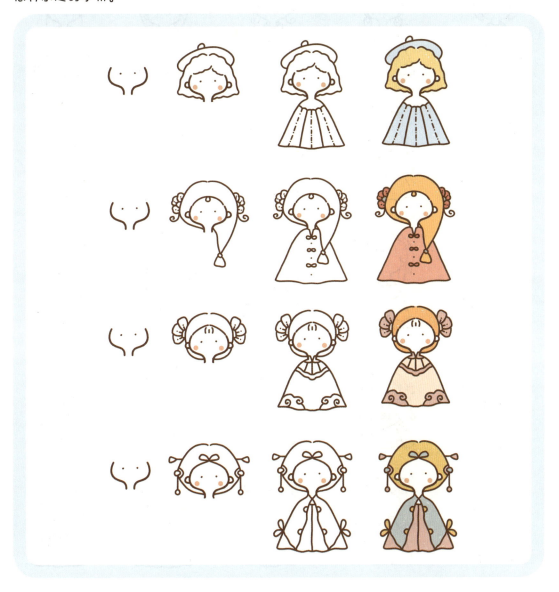

美南子的萌系简笔插画课：夏日森林聚会

更多发型的画法

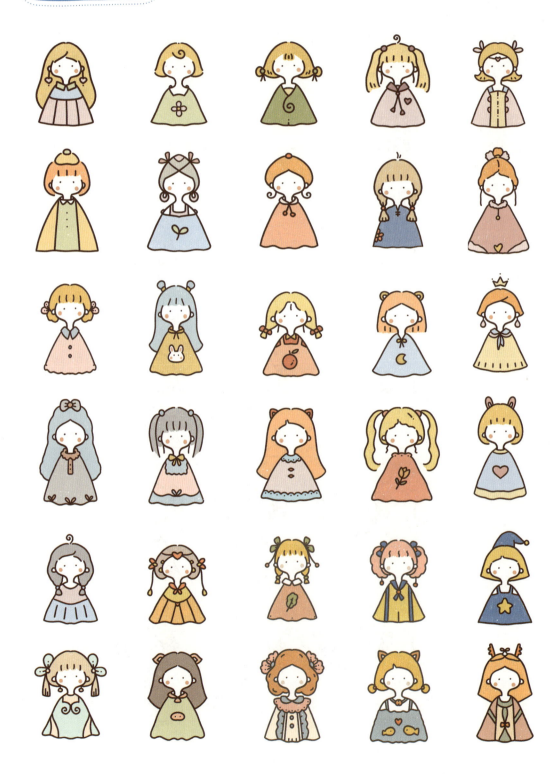

8.4 创作元气小头像

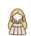

8.4.1 5个步骤画出元气小头像

（1）画出脸部。

（2）画出发型。

（3）画出上半身轮廓。

（4）画出发饰、服饰等细节。

（5）完成上色。

小鹿姑娘　　　带着兔儿帽的学妹　　　丸子头女孩

8.4.2 元气小头像的更多画法

按照上面的5个步骤——"画脸部,画发型,画上半身轮廓,画细节,上色",你可以尝试绘制下面的小头像。

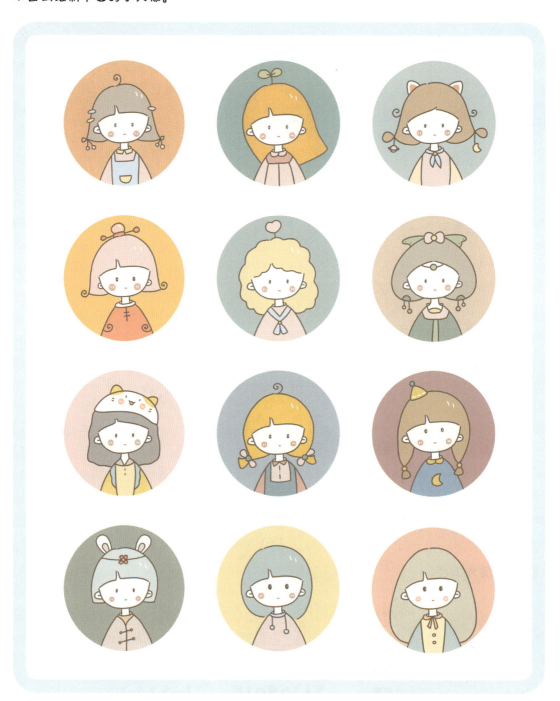

第 8 章 萌系人物

8.5 今天穿什么衣服

8.5.1 鹅黄外套和绿色裙子

（1）画出脸部。

（2）画出发型外轮廓。

（3）画出刘海和发饰。

（4）画出上衣。

（5）画出裙子。

（6）画出腿部。

（7）完成上色，可以尝试不同的配色。

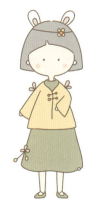
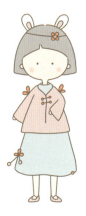
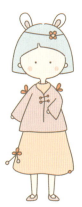

- 135 -

8.5.2 粉色衬衫和蓝色背带裙

（1）画出脸部。

（2）画出发型外轮廓。

（3）画出刘海和发饰。

（4）画出上衣。

（5）画出裙子。

（6）画出腿部。

（7）增加服饰的细节。

（8）完成上色，可以尝试不同的配色。

8.5.3 红蓝复古连衣裙

（1）画出脸部。

（2）画出头部饰品。

（3）画出上半身。

（4）画出随风飘动的秀发。

（5）画出完整的裙子。

（6）画出腿部。

（7）完成上色，可以尝试不同的配色。

美南子的萌系简笔插画课：夏日森林聚会

8.5.4 更多穿搭的画法

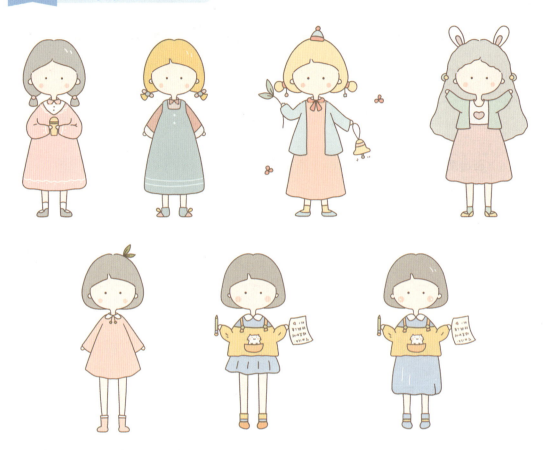

可以给人物添加一个好友。

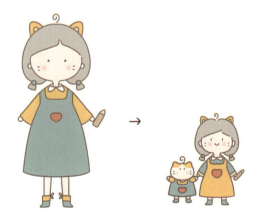